i

为了人与书的相遇

日本民艺图鉴

柳宗悦的手工艺之旅

日本民艺馆　编著

徐一然　译

广西师范大学出版社
·桂林·

MINGEI NO NIHON: YANAGI SOETSU TO "TESHIGOTO NO NIHON" WO TABISURU

Supervised by Nihon Mingeikan

Copyright © Nihon Mingeikan 2017

All rights reserved.

Original Japanese paperback edition published by Chikumashobo Ltd.

This Simplified Chinese language edition published by arrangement with Chikumashobo Ltd.,
Tokyo in care of Tuttle-Mori Agency, Inc., Tokyo

著作权合同登记图字：20-2021-172

图书在版编目(CIP)数据

日本民艺图鉴：柳宗悦的手工艺之旅 / 日本民艺馆
编著；徐一然译. —桂林：广西师范大学出版社, 2021.5
　ISBN 978-7-5598-3787-5

Ⅰ. ①日… Ⅱ. ①日… ②徐… Ⅲ. ①手工艺－介绍－日本
Ⅳ. ①J539

中国版本图书馆CIP数据核字(2021)第078726号

广西师范大学出版社出版发行

　广西桂林市五里店路 9 号　邮政编码：541004
　网址：www.bbtpress.com

出 版 人：黄轩庄
责任编辑：马步匀
特约编辑：王　微
装帧设计：张　卉
内文制作：陈基胜
全国新华书店经销
发行热线：010-64284815
天津图文方嘉印刷有限公司

开本：787mm×1092mm　1/16
印张：10.25　字数：100千字
2021年5月第1版　2021年5月第1次印刷
定价：98.00元

如发现印装质量问题，影响阅读，请与出版社发行部门联系调换。

目录

凡
例

- 本书为日本民艺馆创设 80 周年纪念展览——"民艺的日本：柳宗悦与《日本手工艺》之旅"的官方图鉴。
- 为保护藏品，本书所收录的作品并非都在会场中展出过。
- 书中图片注释和图片目录，依照展品序号、作品名、作者名、产地、年代、尺寸、收藏者名的顺序进行介绍，但有部分省略。
- 第二章中的产地按照日本现都道府县名称记载，括注为《日本手工艺》初版中记载的产地。
- 藏品实际尺寸单位是厘米（cm），以"高度 cm × 宽度 cm""高度 cm × 宽度 cm × 纵深"的方法表示，服饰类以丈寸法表示。
- 图片摄影：衫野孝典、笹谷辽平（除

101、104—110 以外）。
- 作品的解说词由日本民艺馆学艺部执笔，每段解说词的末尾以英语大写字母表示执笔人姓名，如下：（按五十音图序排列）新井美香子（MA）、石井莉艾（RI）、白土慎太郎（SS）、杉山享司（TS）、月森俊文（TT）、古屋真弓（MF）、山泽千春（CY）。
- 文中原则上使用通用日本汉字，但著作名或专有名词为旧体字的情况下保留原记法。
- 柳宗悦的文章以《柳宗悦全集》（筑摩书房）为准，其中旧体汉字修改为新体汉字。
- 文中存在不准确的表达，但鉴于当时的时代背景和资料准确性，依然照原文收录。

"民艺",是柳宗悦本人提出的一种新的美学概念。柳宗悦颂扬"正常之美"或"健康之美",就是指一种超越了创作者的自我意识和行动,朴素而不刻意修饰,倾注了爱的美。

柳宗悦在赴朝鲜半岛和日本各地旅行的途中,开始思考"民艺"这种美的哲学。自那时起,他便到日本各地寻访,在民间遇到了许多作为日常用品使用的手工艺品,从而发现了民艺之美。换句话说,民艺之美的发现始于旅途之中。柳宗悦创立的日本民艺馆现有大约17000件藏品,大都是柳宗悦在旅途中所获的。

所谓工艺品的设计,就是不断追问何为人与物之间"好的关系",让器物融入人们的衣食住行中,消除人与物关系的不协调,帮人们更好地适应自然。我想,这才是设计师的使命。

从此意义上讲,"民艺"和民艺馆的宗旨,正是探索人与物之间"好的关系",并传达发现这种关系的重要技巧。我在参观民艺馆后,虽不敢说完全掌握了设计或这种审美方式的要义,但也希望年轻一辈设计师尽可能到民艺馆参观学习。他们会发现:"长久以来为人所热爱的工艺品原来是这样的。"

本书介绍了以日本民艺馆为首的各地民艺馆中收藏的新老工艺珍品约150件。下面,就请大家细细品味这些为人们所喜爱的、魅力四溢的工艺品!

深泽直人
日本民艺馆馆长、产品设计师

1.《日本民艺馆设立宗旨》
私藏本　1926年　装帧：柳宗悦

1926年1月,柳宗悦夜宿高野山时,与河井宽次郎、滨田庄司一同探讨对民艺之美的认识和启蒙方法,并策划建立"日本民艺美术馆"(简称:日本民艺馆)。柳宗悦连夜起草募资说明书(设立宗旨),于同年4月印刷分发。募资说明书为美术馆的建立募集了资金,席卷整个日本的民艺运动也由此展开。(SS)

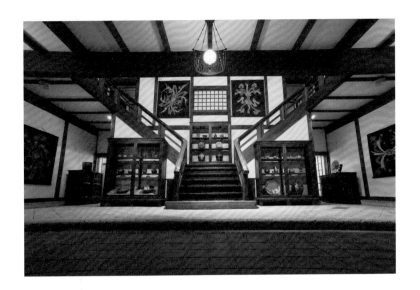

创作者柳宗悦

1961 年，柳宗悦与世长辞，享年 72 岁。他的挚友、陶艺家河井宽次郎[1] 这样回顾他的一生："柳宗悦不走既成之路，而是用自己的足迹开辟新的道路。"

当我们回顾柳宗悦一生中的种种开创性成就，就会发现河井先生所言非虚。本书的主题"发现民艺"，正是这种种创举之一。非凡之美，恰恰蕴藏在日常的杂物中——这种颠覆人们价值观的主张，在日本引发了巨大反响。

1936 年，柳宗悦实现了多年夙愿，在东京的驹场开设了由自己亲手设计的日本民艺馆。应该说，馆中的收藏品本身就是柳宗悦的"作品"。以陶瓷器为代表的李氏朝鲜时代[2] 的工艺品、木喰佛、英国上釉陶器，全是当时不为人知的工艺品。柳宗悦选择藏品不是遵照任何既定的标准，而是先通过"眼睛""直观"来判断，再结合"知识"去梳理、整合。柳宗悦绝非不重视"知识"，他所撰写的大量著作就是最佳例证。不过，如果少了以"直观"为先的实践，他恐怕也无法完成如此具有前瞻性和创造性的收藏。因此我才说，日本民艺馆陈列的空间本身，就可谓柳宗悦的一件"作品"。

柳宗悦的三儿子、园艺家柳宗民曾提到，自家（现在的日本民艺馆西馆）厨房里用的餐具，不知几时就被放到对面的日本民艺馆陈列起来变成藏品了。柳宗悦的身边更可谓巨匠云集：以河井宽次郎和滨田庄司[3]（陶艺）为代表，还有伯纳德·利奇[4]（陶艺）、芹泽銈介[5]（染色）、栋方志功[6]（版画）等如今被称为"近代手工艺大师"的创作者们。他们的作品都在民艺馆内展出，其中很多是柳宗悦本人的日常用品，或是挂在他房间墙上的装饰品。

柳宗悦非常爱书。他制作、留存了许多私制本，其中以他本人的著作为主。这些私制本从封面、和纸（纸张）、活字（印刷）、插图、制本等方面都花了不少心思。关于日本民艺馆所藏绘画，柳宗悦认为"好的装裱能让画作看起来更美"，故而在挂轴的设计上万分用心。如上述这般，从柳宗悦身边的日常用品到手工艺品，都是他根据自己的喜好精心筛选的。与柳宗悦一生保持密切交流的滨田庄司的评价也可印证这一点。

> 一直让我惊叹的是柳宗悦对于美的事物的"眼力"。他不依照既定标准，而直接用眼去观赏，并准确聚焦于自己渴求之物上。他搬了好几次家，但即使是租来的房子，你一踏入玄关，就已经被"柳宗悦式"的风格所折服。不仅如此，从玄关一直到厨房的最里面也都是统一的风格，找不到一处怠慢的地方。
>
> （《柳宗悦的"眼"》，1961 年）

在关注工艺品的同时，柳宗悦也

是一位宗教哲学家，撰写了大量相关著作。柳宗悦一生致力于研究"美"的问题。他的思想之终身不移、前后一贯性，是因为基于"对宗教原理的探究"。

> 我认为宗教原理和美学原理是一致的，而非两种遵照不同法则的相反事物。最近我更多投身于美的世界，但也希望大家明白，这并不是和宗教全然无关的工作，美不过是它的一种外延罢了。
>
> （《我的心愿》，1993 年）

晚年的柳宗悦对佛教尤其是净土宗思想有了日趋精熟的思考，这从他记述自己心境的短句集《心谒》中就能体现出来。柳宗悦那坚实的思想体系，与他的收藏和生活紧密相连并高度统一。这正是柳宗悦其人的一大特点。

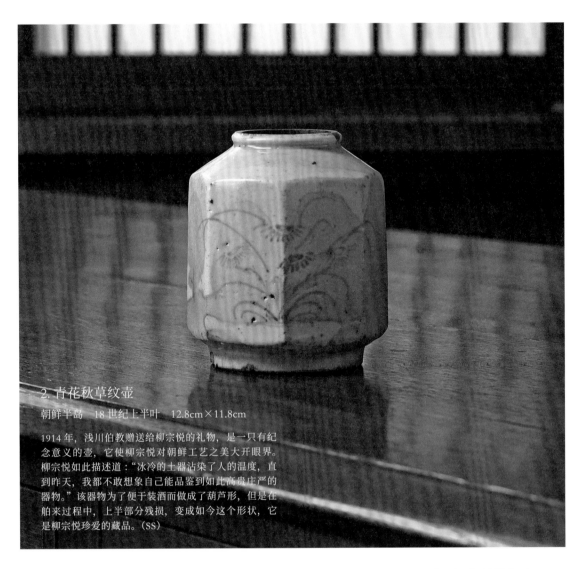

2. 青花秋草纹壶
朝鲜半岛　18 世纪上半叶　12.8cm×11.8cm

1914 年，浅川伯教赠送给柳宗悦的礼物，是一只有纪念意义的壶，它使柳宗悦对朝鲜工艺之美大开眼界。柳宗悦如此描述道："冰冷的土器沾染了人的温度，直到昨天，我都不敢想象自己能品鉴到如此高贵庄严的器物。"该器物为了便于装酒而做成了葫芦形，但是在舶来过程中，上半部分残损，变成如今这个形状，它是柳宗悦珍爱的藏品。(SS)

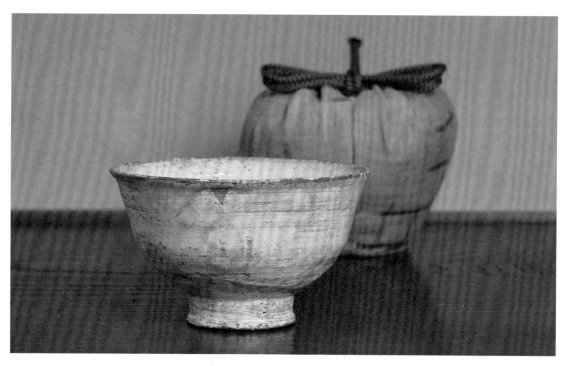

3. 刷毛目 [7] 茶碗

朝鲜半岛　15 世纪下半叶至 16 世纪上半叶　8.9cm×15.2cm
琉球絣织 [8] 茶具袋　制作：浅川咲

在柳宗悦收藏的众多朝鲜王朝时代的茶碗中，这是他尤其喜爱的一只，还配有琉球絣织的茶具袋和柳宗悦特制的收纳盒。柳宗悦还在盒子上写下短评："拍手称快"，大概是想说"这是一件值得拍手称快的作品"。柳宗悦在许多藏品上都留下这样的"物偈"（品评物品的短句）。(SS)

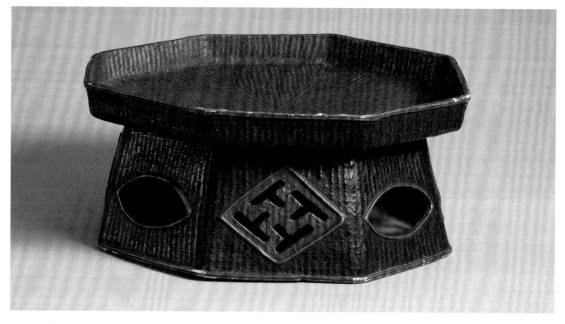

4. 纸捻 [9] "卍" 字八角膳几

朝鲜半岛　19 世纪　15.0cm×35.4cm

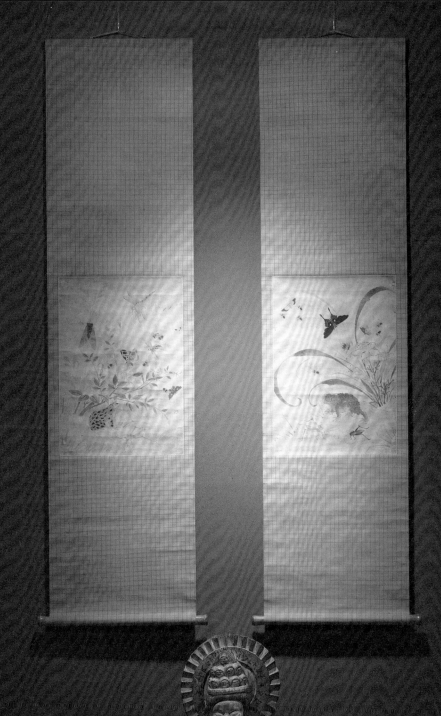

5. 草虫图

朝鲜半岛　19世纪　40.3cm×28.7cm
装裱设计：柳宗悦

6. 千手观音像

木喰明满　1801年　71.3 cm × 24.8cm
木喰明满（1718—1810）发愿要造一千尊
佛像，游历整个日本，雕刻了各种独特的神
佛像。由于他持"木喰斋"（不吃谷物、蔬
菜，只以树木果实充饥），因此自号"木食
行道""木食（喰）五行菩萨""木喰明满仙人"
等。柳宗悦偶然见到木喰佛（木喰明满的佛
像作品）后，决定研究一番，便动身前往日
本各地寻找木喰佛。（SS）

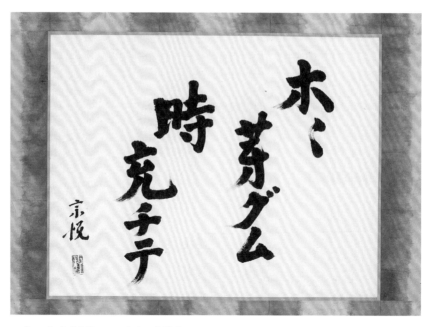

7."万木发新芽，正当好时节"

书法、装裱设计：柳宗悦　20世纪50年代　32.8cm×42.8cm

柳宗悦的创作，从赞颂工艺品之美的"物偈"起，到后来发展为"佛偈""茶偈"之类具有思想性的心境描写——"心偈"[10]。上面这一短句并没有收录入单行本中，应该算作歌咏自然事物的"法偈"。柳宗悦虽说过"我没什么书法才能"，但多亏获得了日本民艺馆的修缮基金，他可以将这幅字用折染[11]的手工制和纸精心装裱，加入自己的创意制成挂轴。(SS)

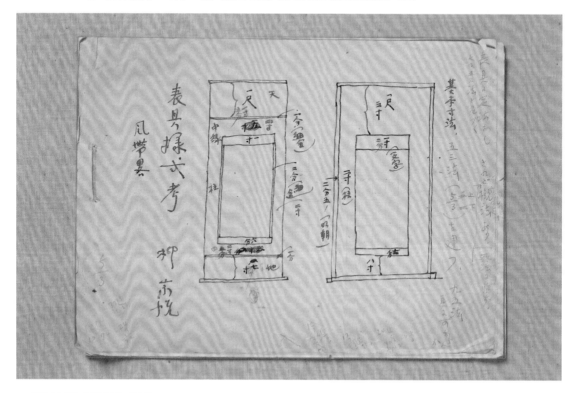

8.《装裱样式设计》原稿

柳宗悦

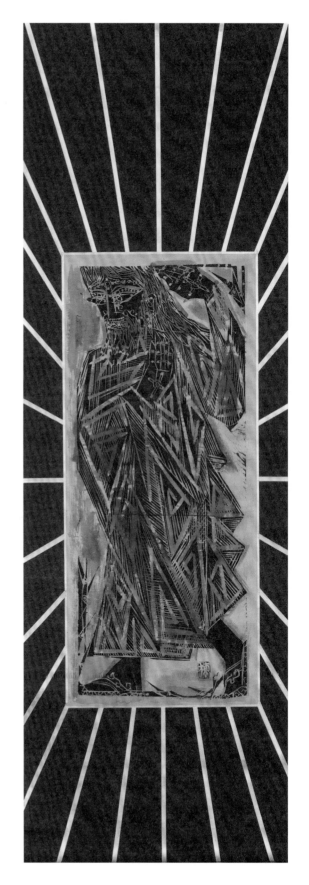

9. 茶韵十二月系列版画　基督　十二月

栋方志功　1956 年
61.4cm×27.3cm　装裱设计：柳宗悦

栋方志功视柳宗悦为恩师。据说在完成这幅作品后，他
到柳宗悦处询问老师的意见。柳宗悦凝神苦思，亲自为
这套版画设计了装裱样式。在栋方志功的所有版画作品
中，这一幅是柳宗悦评价极高的。这幅挂轴的设计，几
经考量，最终采用了"背景光束"的设计方案。(SS)

10. 型染　山形草花纹日式拉门（旧柳宅拉门）

芹泽銈介　1935 年　每片为 68.6cm×37.7cm

芹泽銈介深受柳宗悦的工艺论和琉球红型 [12] 技法之美的触动，决心推动染色技术的发展。1931 年柳宗悦创办《工艺》杂志后，芹泽銈介用型染布为杂志设计装帧，正式加入民艺运动当中。柳宗悦曾写道："我的身边总是摆着芹泽君的各种作品。"他家中的日式拉门上的装饰就出自芹泽銈介之手。（SS）

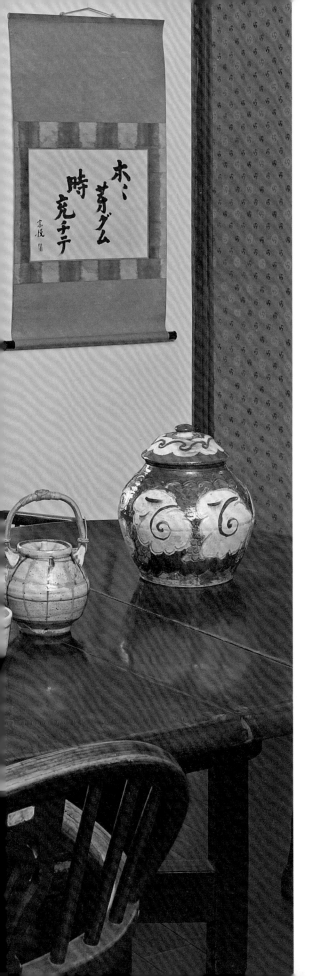

（从左边开始顺时针）

11. 上釉陶盘

英国　18 世纪末 19 世纪初　7.8cm×36.0cm

表面涂上装饰土（slip）涂层再烧制而成的陶器（ware）被称作"上釉陶器"（slipware）。18—19 世纪的英国生产了一批用装饰土描绘朴素纹样，在窑中烧制而成的上釉陶器。柳宗悦旧藏的这个陶盘，表面有被煤染黑的痕迹，可见是他本人常用的物品。(SS)

12. 铁砂竹纹壶

朝鲜半岛　17 世纪下半叶　19.2cm×24.2cm

13. 乐烧葡萄纹有盖壶

伯纳德·利奇　1913 年　25.6cm×24.3cm

这是柳宗悦一生挚友伯纳德·利奇很早期的作品，采用低温烧制的乐烧技术，成型后用线雕技法雕出形状，最后用涂泥和彩绘进行装饰。利奇共制作了三个形状、式样相同的壶，一个利奇自己留着，一个送给和他一起学陶艺的富本宪吉，还有一个送给了柳宗悦。

14. 色釉格子纹茶壶及茶杯

滨田庄司　1928 年
茶壶　13.5cm×14.1cm
茶杯　6.2cm×9.0cm

15. 铅釉镶嵌钵

河井宽次郎　1930 年　8.7cm×39.6cm

滨田从英国收集的上釉陶器激发了河井宽次郎的创作欲望。这只钵采用了滴管流描的技法，以及与传统古陶截然不同的镶嵌纹样。柳宗悦将它视为河井宽次郎的"杰作"，并在钵底用墨写下："河井宽次郎作 昭和五年 十一月十日出窑 特向他讨求 遂得此私藏。"(SS)

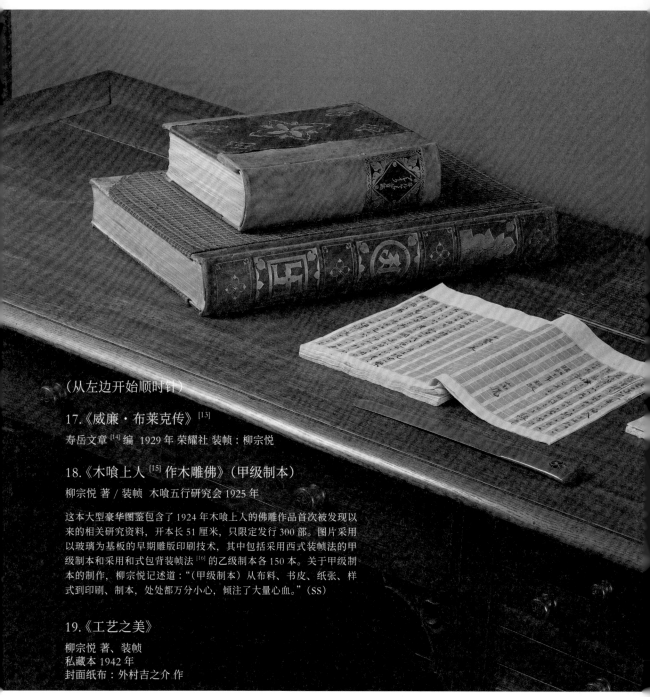

（从左边开始顺时针）

17.《威廉·布莱克传》[13]

寿岳文章[14] 编 1929 年 荣耀社 装帧：柳宗悦

18.《木喰上人[15] 作木雕佛》（甲级制本）

柳宗悦 著／装帧 木喰五行研究会 1925 年

这本大型豪华图鉴包含了 1924 年木喰上人的佛雕作品首次被发现以来的相关研究资料，开本长 51 厘米，只限定发行 300 部。图片采用以玻璃为基板的早期雕版印刷技术，其中包括采用西式装帧法的甲级制本和采用和式包背装帧法[16]的乙级制本各 150 本。关于甲级制本的制作，柳宗悦记述道："（甲级制本）从布料、书皮、纸张、样式到印刷、制本，处处都万分小心，倾注了大量心血。"（SS）

19.《工艺之美》

柳宗悦 著、装帧
私藏本 1942 年
封面纸布：外村吉之介 作

20.《朝鲜的美术》

柳宗悦 著、装帧
私藏本 1922 年

21. 黄杨拭漆裁纸刀

黑田辰秋[17] 约 1930 年 30.2cm×4.2cm

22.《工艺之美》原稿

柳宗悦 1935 年

16.《妙好人，因幡国 [18] 的源左》

（特装本）（下图）
柳宗悦　大谷出版社　1950 年

《妙好人，因幡国的源左》封面草稿

铃木繁男

所谓"妙好人"，是指怀有犹如出淤泥而不染的白莲花 [19] 般的至清至纯之心，一意向佛的修行者。柳宗悦记录了鸟取地区一个名叫源左的"妙好人"的言行，编著并亲手制作了 60 部特装本。封面装帧采用和纸与漆，由手工艺家铃木繁男完成，题签的材料是金泥和黄漆。题签的最终版定稿前的多次试作版也一起留存了下来。（SS）

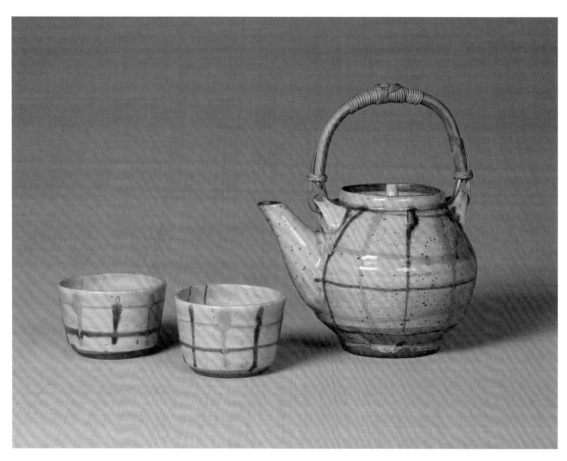

14. 色釉格子纹茶壶及茶杯

滨田庄司　1928 年
茶壶　13.5cm×14.1cm
茶杯　6.2cm×9.0cm

伯纳德·利奇回英国时，滨田庄司与他同赴英国，并一同搭窑，烧制陶器。
回日本后，滨田庄司选择在益子地区（位于栃木县东南部）作为他制陶的据
点。当时益子地区近代化尚未普及，当地的人们过着半农半陶的生活，烧制
大量的罐子和擂钵之类的杂物。用益子地区的土和釉制作而成的这套茶具，
似乎是柳宗悦的爱用品，表面有光泽，触感光滑盈实。（SS）

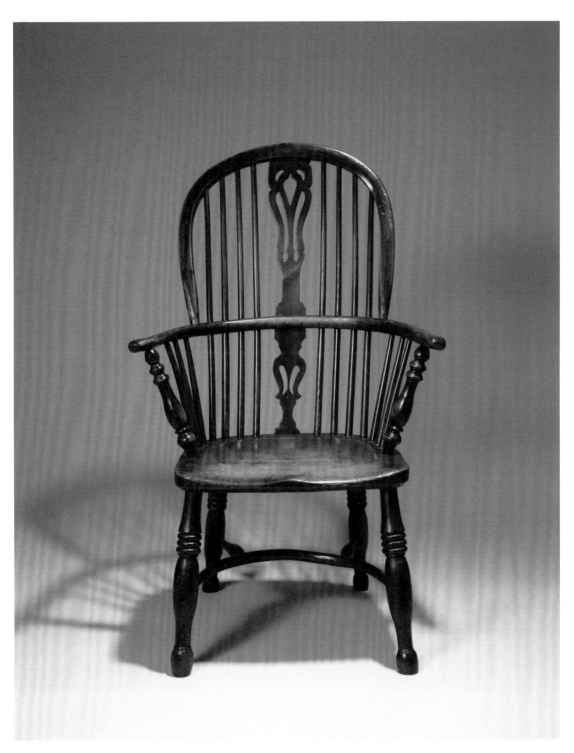

23. 弓背扶手椅（温莎椅）

英国　19世纪　100.0cm×49.0cm

第二章

《日本手工艺》之旅

古屋真弓

柳宗悦从为人忽视的日常物品中发现美，并将它们命名为"民艺"。柳宗悦与志同道合的陶艺家河井宽次郎、滨田庄司共同起草了《日本民艺美术馆设立宗旨》，推动建立了展示民艺之美的日本民艺馆。自昭和时代初期起，柳宗悦花费近二十年亲自走访日本各地，寻访调查当地手工艺，凭借独到眼光收集了大量与生活息息相关的器物。1934年，柳宗悦倾注心血的手工艺探寻之旅，终于取得了巨大突破。1934年3月，民艺馆在上野松坂屋举办了"现代日本民窑展"；同年11月，在东京高岛屋举办了"日本现代民艺展览会"（日本民艺协会主办）。关于高岛屋的这次展会，柳宗悦回忆道："（这次展会）让我们知道了如何发扬日本各地的传统，制作出更多有特色的物品。"（《工艺》47号）据说主办方为了这次展会，

收集到的多达2万件展品。为了得到经济赞助，也为了详细介绍这些从日本各地考察、收集而来的工艺品，柳宗悦于1948年出版了《日本手工艺》（靖文社）一书。这本书介绍了陶瓷器、染色工艺品、漆器、手工制和纸、家具、秸秆制工艺品、金器、乡土玩具等800多件工艺品。这是一本绝佳的手工艺品说明书，展示了手工艺品中蕴含的自然美、日本独特的民族美和乡野特有的传统美。同时，这本书还告诉世人：日本有如此多值得尊敬、赞叹的手工艺。柳宗悦希望这本书能成为促进地方手工艺发展的指导手册。更重要的是，他希望那些无名工匠制作的实用的、饱含"健康之美"[1]的作品，能激发人们更深层的思考。

另外，为纪念高岛屋的"日本现代民艺展览会"而出版的《工艺》杂志47号中，印染家芹泽銈介绘制了131幅插图。后来他也参与绘制了《日本手工艺》的151幅插图。

日本民艺馆中还会展出收集到的新工艺品。1941年3月开幕的"日本当代民艺品展"就是这样的展览。芹泽銈介的"日本民艺地图"（当代的日本民艺）就是为了这次展会而制作的（见本书24—27页）。

（古屋真弓 日本民艺馆职员）

24.《日本手工艺》

柳宗悦 靖文社 1948年

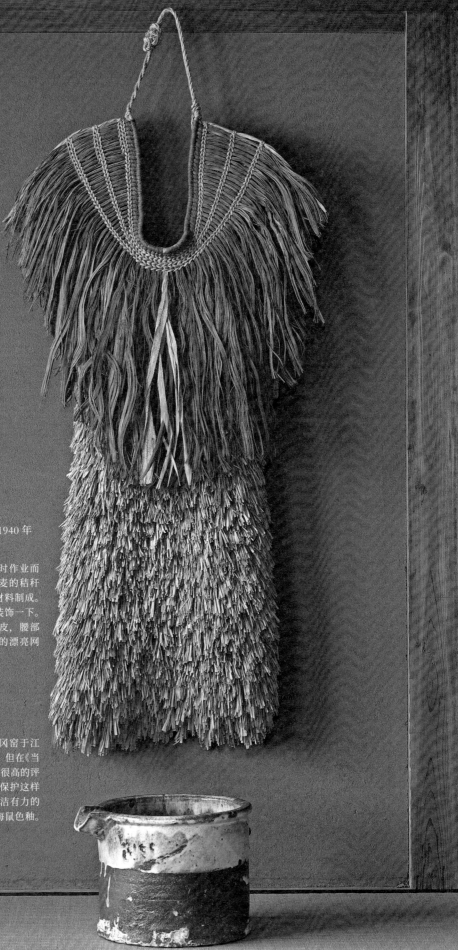

25. 蓑衣

福岛县（岩代国檜枝岐村 [2]）　约 1940 年
116.0cm×60.0cm

蓑衣，是农村地区为了在雨雪天气时作业而
自家制作使用的物品。用水稻或小麦的秸秆
或者藤蔓、树皮等身边就有的自然材料制成。
有时作为嫁妆，则会用丰富的色彩装饰一下。
檜枝岐村产的这件蓑衣肩部用葡萄皮，腰部
用山上的野草编织而成。内侧形成的漂亮网
状纹路非常有特色。（MF）

26. 海鼠色釉片口 [3]

秋田县（羽后国 [4] 楢冈窑 [5]）
24.5cm×31.0cm

这只片口姿态堂堂、质感敦实。楢冈窑于江
户时代末期开设，是小规模地方民窑。但在《当
代日本民窑》一书中，柳宗悦给予它很高的评
价，并谈道："国家的当务之急正是保护这样
的窑场。"楢冈窑多出产这种外形简洁有力的
罐和钵，并施以在日本东北常见的海鼠色釉。
（MF）

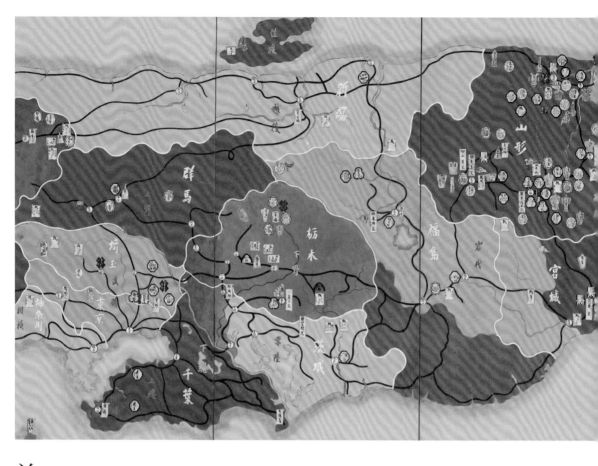

关于「日本民艺地图」当代日本民艺

该地图由一对（两幅）六扇的屏风和一幅四扇的屏风组成。三幅屏风分别绘制了日本东北和关东地区，中部和近畿地区，中国地区、四国和九州地区以南到冲绳地区。每一幅长1.7米，三幅总长达3.32米，堪称巨作。北至青森，南到冲绳，地图用红、浅绿、黄、灰、暗红五种颜色划分地区，地区名采用旧国名（其中"丰前"地区被误为"丰后"地区[6]）。白色的线表示现在的都道府县边境，黑色的线表示主要交通道路。地图中列出的工艺品多达500余件，分成金器、编篮、竹制工艺品、和纸、

民窑陶瓷、染织品等25个类别，每个类别有专门的图示标记，有的是直接画在地图上，有的是在别的纸上画好再贴上去的。手工制和纸不是按产地划分的，而是根据造纸原料（亚麻、结香等）或者用途（日式拉门纸、文书用纸等）来分类的。另外，日本东北地区常见的蓑衣，其图标详细刻画了细节，光看图标也能区分出各地蓑衣的特色。虽然关于屏风制作过程的种种细节已经不得而知，但好在流传下来了一份柳宗悦手稿，详细记录着工艺品的分类、地名、工艺品名称等，这些内容和芹泽銈介

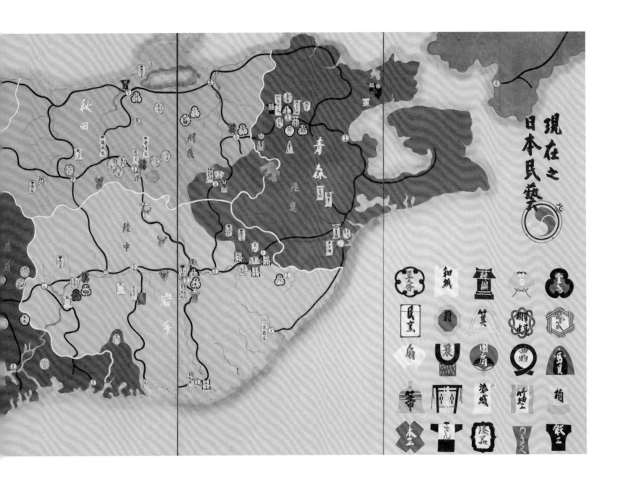

绘制的地图相吻合。这份手稿上写着"日本各国[7]民艺县别记录 昭和十六年（1941 年）制作日本民艺地图用"的字样，可见柳宗悦与这份作品的制作有着密切关联。

这幅巨大的屏风在当时是怎样展出的？根据《月刊民艺》（1941 年 4 月号）中介绍展会的照片来看，在日本民艺馆过去的大展厅（现已改建为丰田市民馆）中，展台沿三面墙摆成"コ"型，屏风被展开放置在展台上，地图上被介绍到的民艺品也被陈列出来。民艺品的陈列顺序并不一定是按照地图介绍的顺序：屏风前摆放着陶器、编篮、木质品等，墙上则挂着扫帚、蓑衣、织物、团扇之类。

关于这次展览，柳宗悦回忆道："这次当代民艺的陈列设计之辛苦，可谓前所未有。"可见他们为这次展会下了苦功夫。

（古屋真弓 日本民艺馆职员）

27. 日本民艺地图（当代日本民艺）一对（两幅六扇屏风，一幅四扇屏风）

芹泽銈介　1941 年　170.0cm×1332.0cm

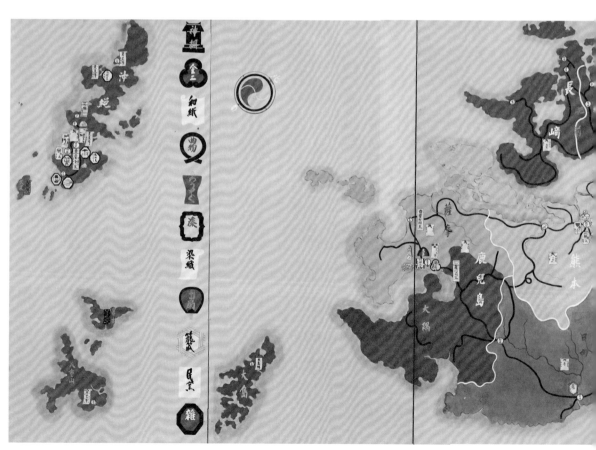

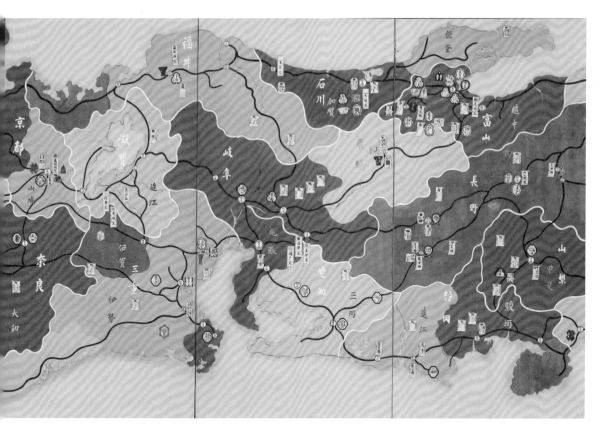

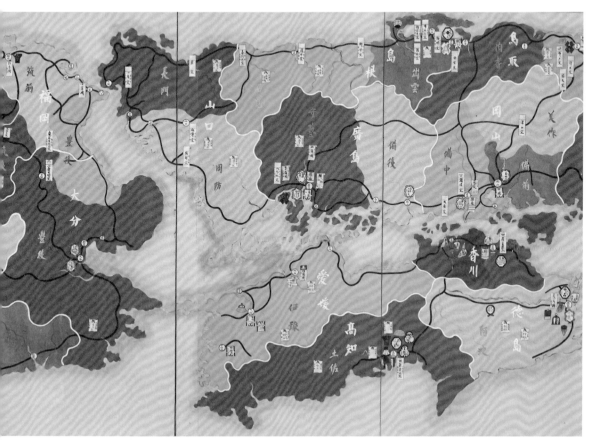

手工艺之国

柳宗悦

日本至今仍然是优秀的手工艺之国，这着实是一件幸事。我写这本书，就是希望把这一亲眼所见的事实展现给大家。在西方，由于机械制造泛滥，手工艺衰退，片面发展导致了各种问题。因此各国都在为复兴手工艺而努力。为何在发展机械制造的同时也要传承手工艺呢？因为有些物品确实必须靠机器制造，但也有很多机器无法造出的物品。倘若全部交由机器生产，日本制造的物品将和世界产品趋同，具有国民特色的产品会不断减少。遗憾的是，机器生产多为追求利润，产品质量难免粗糙。而且，人类被机器所驱使，必然会剥夺劳动者的种种乐趣，因此更会导致优质机械制品的减少。为弥补机械制造的这些缺陷，我们无论如何都应当保护手工艺。手工艺的优点是可以彰显浓郁的民族特色，同时能在作品中融入作者的匠心与巧思。手工艺作业赋予劳动者自由和责任，所以，这样的工作在充满乐趣的同时，还能激发创造新产品的力量。因此我认为，手工艺是饱含人性的工作，这也是手工艺的最大特征。这样饱含人性的工作一旦消失，世界上不知会失去多少美好之物。所以，在各国计划发展机器生产的同时，当然也要重视手工艺。在西方，一说"手工制品"，直接就是指"优质品"，这正蕴含着一种意思——要信赖人类的双手。

幸运的是，我注意到：日本与欧美相比，仍可说是一个手工艺之国，各地都延续了手工制作的工艺，生产了各种各样独具特色的产品，如手抄纸、用辘轳制作的陶瓷器等，像日本这样依然认真制作这些物品的国度可能已经很少了。

然而，遗憾的是，日本并没有出现太多关于手工艺重要性的反思。并且，认为手工艺已经过时的想法反而日趋盛行。因此，很多人都不愿意投身于手工艺劳动。长此以往，日本的手工艺会日益凋零，只剩下机器生产"一家独大"。我们不该重蹈西方的覆辙，而应坚守日本传统之美，传承手工艺的历史。思其所长，并将之发扬光大，乃我辈之使命。

为达成此这一夙愿，我们首先应该了解日本有哪些优秀的手工艺，分别出现在哪些地区。这也正是本书试图介绍给诸位读者的。希望大家在旅游时带上这本书，它或许会成为您的旅途良伴。

在我看来，日本是名副其实的"手工艺之国"，想必大家也都意识到日本人的"手巧"了。这一点，从日语中包含"手"字的词语之多就可见一斑。比如：日语中用"上手"（擅长）和"下手"（不擅长）等词来形容技艺高下；

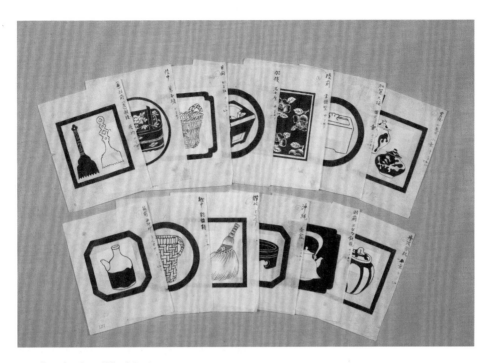

28.《日本手工艺》插画

151 张中的 13 张　芹泽銈介　1945 年　各 19.0cm×15.0cm

还有"手堅い"（可靠的）、"手並がよい"（有本事）、"手柄を立てる"（立功劳）、"手本にする"（以……为范本）等表达均与"手"有关。此外，日语中"手腕"一词意为"有能力"，由此衍生出"腕利"（能人）、"腕揃"（人才济济）等与"腕"相关的词。此外，日语中还有"読み手"（读者）、"書き手"（作者）、"聞き手"（听众）、"騎り手"（骑手）这样的词。几乎所有动词，只要后面加上个"手"字，就可以表示做这个动作的人，如此一来，与"手"相关的日语词汇量就变得相当庞大了。

手和机器本就不同——手随"心"而动，机器却无"心"可随。因此，手工艺之所以能发挥奇妙作用，我想原因就在这里。"手动"的背后其实是"心动"。是心灵驱使人们去创造作品，享受创作的愉悦，还让他们遵守职业道德。大家都认为这正是心灵赋予物品以美的特点的原因。所以说，"手"艺其实是"心"艺。还有什么比手更奇妙的机器呢？手工业对于一个国家为何具有深远的意义，这个问题值得每个人去深思。那么，接下来让我们看看大自然赠予人类的巧手，在日本有过怎样惊人的创造吧。

東
日
本

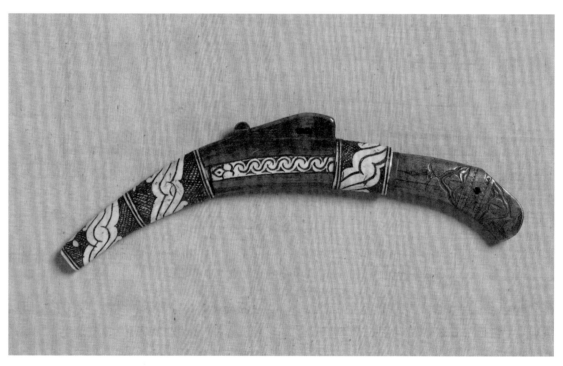

29. 小刀

北海道（北海道阿依努人） 19世纪下半叶 30.0cm×4.5cm

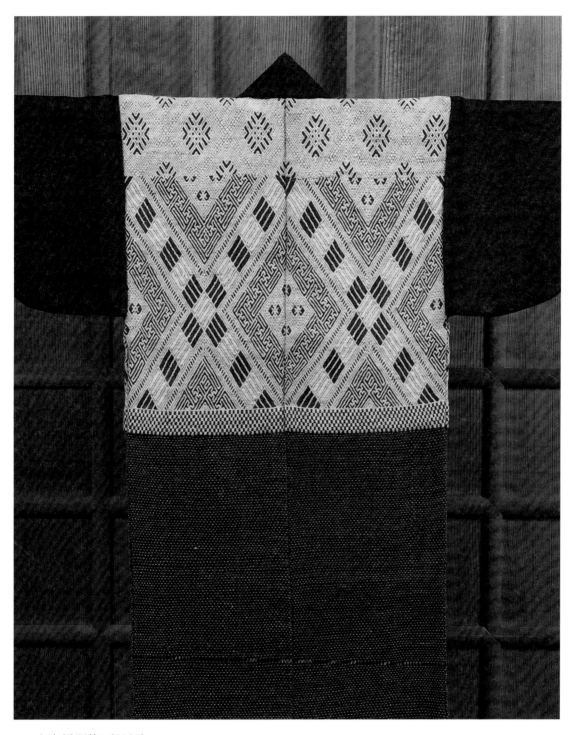

30. 小巾绣服饰（局部）

青森县（陆奥津轻地区） 19 世纪末 20 世纪初

"小巾"（こぎん），是津轻方言中"小布"的意思，是一种在深蓝色的麻布底上，用白色的棉线顺着布面的网眼刺绣工艺。这种技法不是用来装饰的，而是用来弥缝和服上易破的部位，可以使其更加保暖。柳宗悦在《日本手工艺》中这样评价："无论从技巧还是美观程度来看，都是一流的农民服式。"（MF）

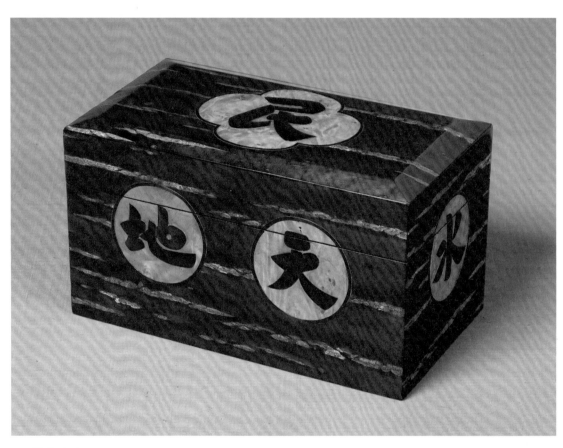

31. 带字小盒

秋田县（羽后角馆） 1942 年
11.6cm×22.2cm×12.5cm

羽后的角馆地区以桦树皮工艺品而闻名，是日本知名的桦工艺品产地。桦树即桦樱，其实是一种山樱花。这个盒子最大限度地运用桦树皮本身所具有的自然特质制成，越使用色泽越美丽，这也是桦工艺品的魅力所在。柳宗悦召开了桦工艺品的学艺会，并和染色大师芹泽銈介共同筹划设计方案。本作品是日本民艺馆的学艺会上完成的，图案出自手工艺家铃木繁男之手。（MF）

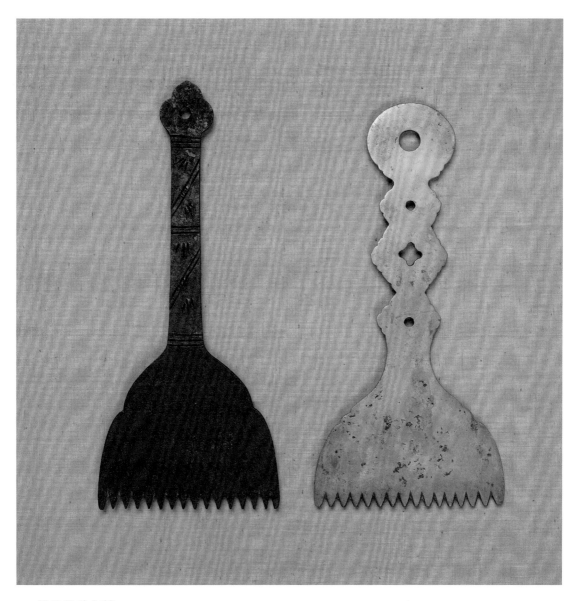

32. 竹叶纹炉灰铲

秋田县（羽后地区） 20 世纪 30 年代 25.0cm×10.9cm

33. 炉灰铲

山形县（羽前地区） 20 世纪 30 年代 23.4cm×11.4cm

为了在积雪颇深的东北地区抵御严寒，围炉和火盆等和炉子相关的东西很常见。左边是秋田县生产的铁制品，把手处用雕刻刀刻出竹叶的纹样。右边是山形的铜町地区生产的，那里以铸器闻名。《日本手工艺》中曾提到铜町是绝对值得去拜访的地区。（MF）

34. 竹制行李箱

岩手县（陆中鸟越地区）　20 世纪 30 年代　22.0cm×15.0cm×8.0cm

35. 漆绘牡丹纹点心匣

岩手县（陆中盛冈地区）　约 1934 年　19.2cm×41.0cm

36. 岩七厘 [8]

秋田县（羽后阿仁地区） 20 世纪 30 年代　14.5cm×18.0cm

37. 椭圆形春庆漆器 [9] 滨便当盒

山形县（羽前酒田地区）　20 世纪 30 年代　21.5cm×28.1cm

这种"滨便当盒"是渔民出海时使用的，所以比一般便当盒要大一些，
主体采用柏木，上面的扣子是用樱树皮做的，非常漂亮。天气寒冷
时不适合烧制陶瓷，因为有积雪，湿度适合制作漆器，所以当地人
生产了非常多实用的漆器。（MF）

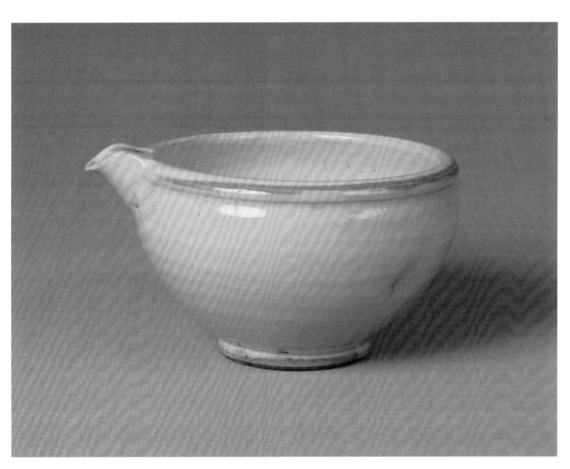

38. 白釉片口

山形县（羽前平清水地区） 20 世纪 30 年代　13.0cm×23.5cm

39. 背中当

山形县（羽前庄内地区） 1939 年
100.0cm×45.0cm

"背中当"是一种背重物时垫在背上缓和重量的装备。在庄内地区被称为"伴取"（ばんどり），非常有特色。它一般是用秸秆或者麻编成，夹入各色布头装饰。据说，娘家的父兄会把它送给将出嫁的女性。柳宗悦说这是"雪国独有的物品"，和蓑衣、雪屐一样，都是漫长的冬季生活的产物。（MF）

40. 火钵

富山县（越中高冈地区） 20 世纪
30 年代
24.4cm×31.8cm

没有装饰的朴素姿态，反而以"形"取胜。这件工艺品产自以铸器闻名的富山县高冈，是柳宗悦在当地中心金屋町购买的。在众多装饰繁复的铜器中，能遇到这样强调实用性的金属工艺品，这让柳宗悦喜不自禁，在上面写下"总算得偿所愿"来表达买到它时的喜悦。其主要材料是铜锡合金。（MA）

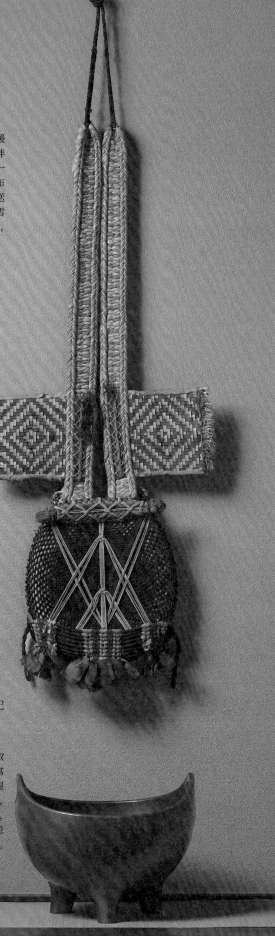

41. 雪帽

山形县（羽前地区） 1940 年　50.0cm×45.0cm

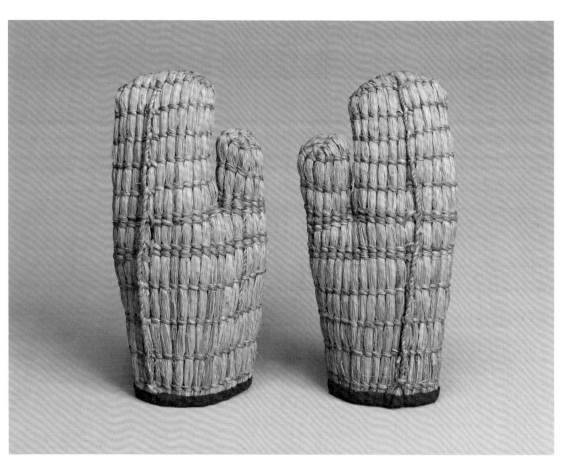

42. 秸秆手套

山形县　约 1940 年　25.8cm×14.9cm

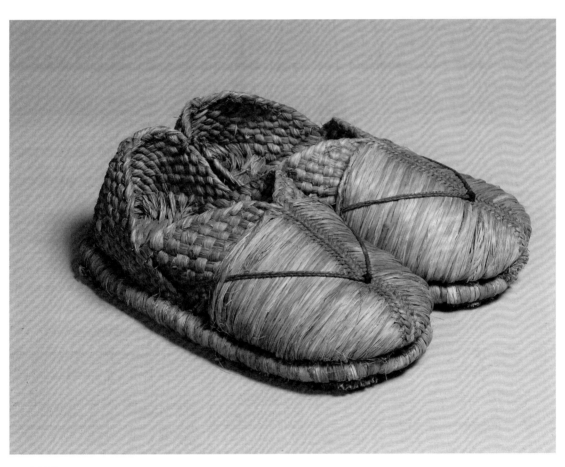

43. 雪屐

山形县　约 1940 年　9.1cm×26.7cm

细致严密编制而成的雪屐，给人以朴素却精练的印象。在日本东北
各地，人们生产了各种不同编法和形状的草靴、草鞋，其名称也是
千差万别，各地都用当地方言来命名。柳宗悦感叹道："光是鞋的
名称本身，就能出一本很有趣的书了。"漫长雪季的封闭生活，使
人们创造出了不起的手艺。（MF）

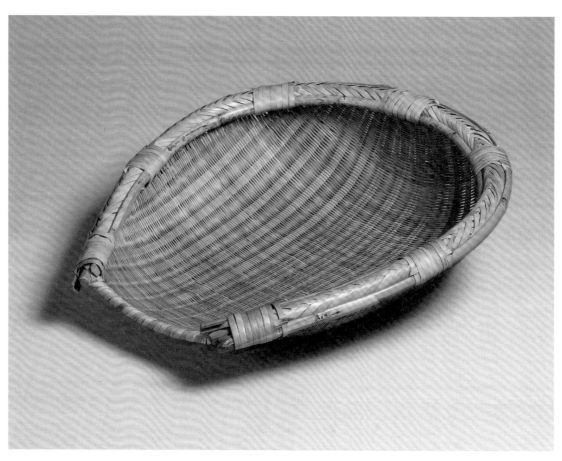

44. 龟子笊

山形县（羽前鹤冈地区） 约 1934 年 43.5cm×40.5cm

如字面所述，这件工艺品因看起来像趴着的乌龟壳而得名。关于龟子笊，柳宗悦在《日本手工艺》中写道："其边缘制作仔细，系用宽幅的网带编织，再用藤来固定。在形状好、做工好的筐笼类里应属一流。"这件龟子笊做工结实耐用。（MF）

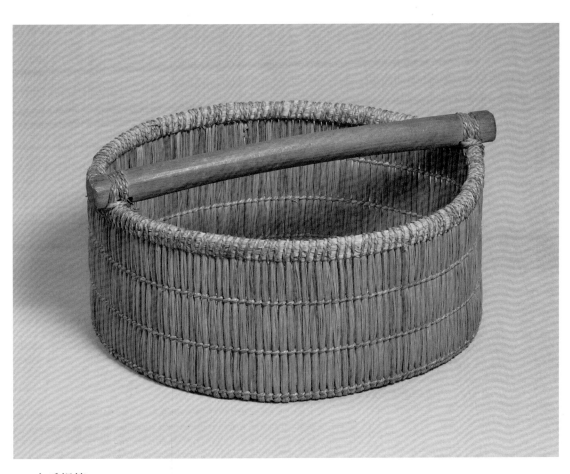

45. 大手提篮

山形县（羽前庄内地区）　约 1940 年　16.0cm×40.0cm

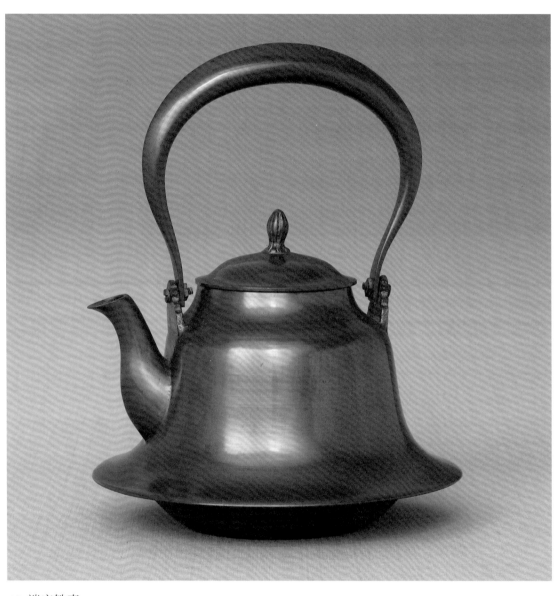

46. 端广铁壶

山形县（羽前山形地区）　约 1934 年　15.9cm×20.0cm

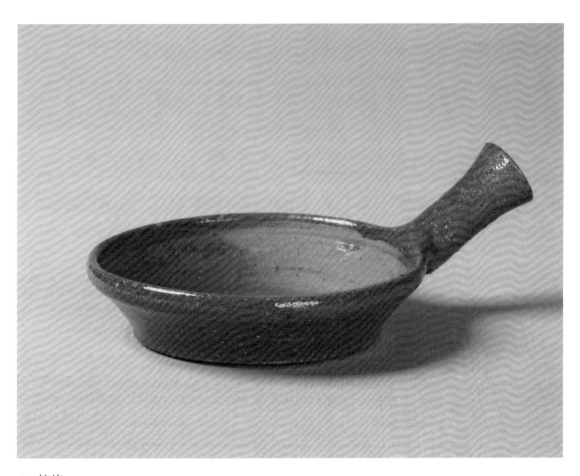

47. 焙烙

宫城县（陆前堤） 20 世纪 30 年代 16.2cm×22.5cm

"焙烙"是一种用来煎茶叶、豆子、芝麻的平锅。仙台市郊外有一座堤坝附近的
窑专门烧制像本品这样在厨房里常用的土制品，包括东北民间陶器的代表——水
罐和壶一类外形有力的大型陶器。柳宗悦在昭和时代初期和滨田庄司一同拜访了
那座窑，称赞它是出色的民窑，活用了当地粗糙却优质的土壤。（MF）

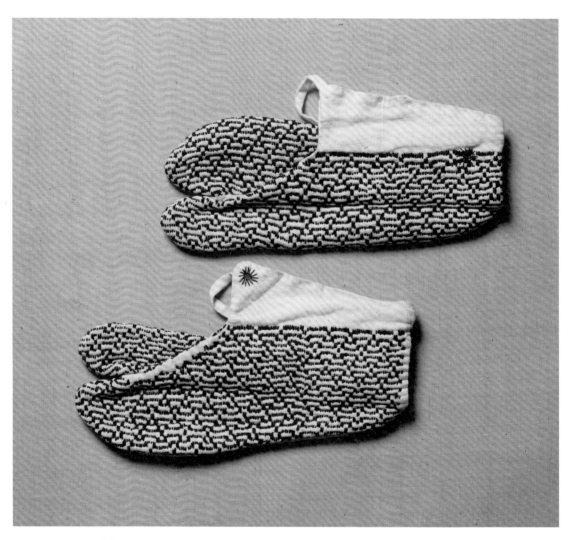

48. 刺子织足袋 [10]

山形县（羽前庄内地区） 20 世纪上半叶　长 21.5cm

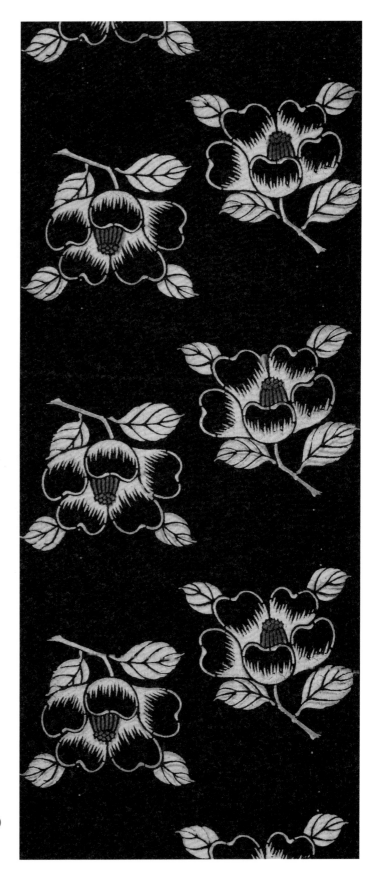

49. 茶花纹常盘绀型染^[11]（局部）

宫城县（陆前仙台地区）
约 1934 年

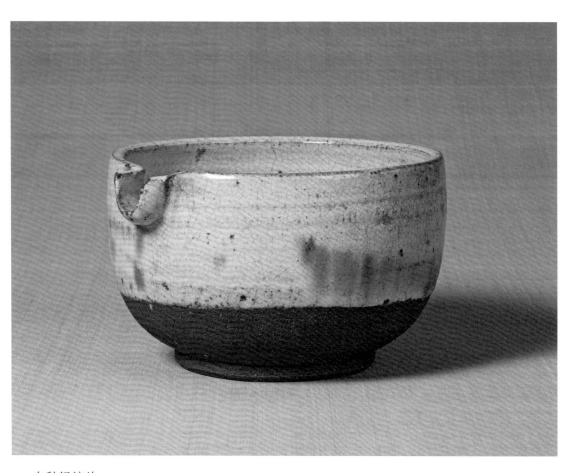

50. 白釉绿流片口

福岛县（岩代本乡地区） 约 1940 年　12.0cm×21.0cm

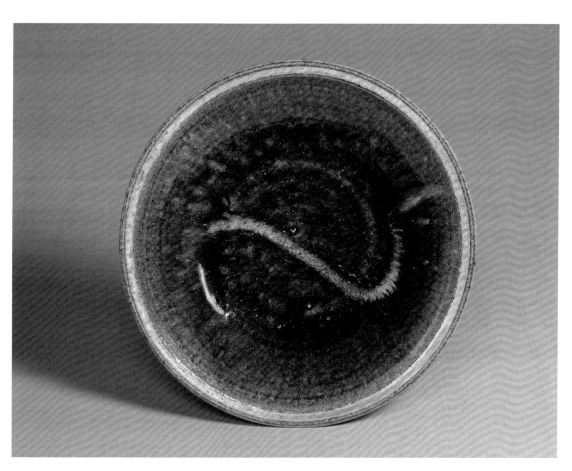

51. 饴釉 [12] 白流皿

福岛县（岩代本乡地区） 约 1930 年 5.6cm×31.8cm

52. 海鼠釉钵

福岛县（磐城相马地区／馆之下陶瓷^[13]） 1940 年　13.5cm×25.5cm

福岛县相马町的民窑制品。表面大量涂抹铁含量较高的海鼠釉，色彩鲜亮夺目。在战时体制下的 1940 年，由于很难买到作为燃料的松木，工匠们也被强征入伍，窑场纷纷被关闭。本品正是由当地最后的窑烧制的。（MF）

53. 山水纹土瓶

栃木县（下野[14] 益子地区） 约 1940 年 17.0cm×22.5cm

益子町自幕府末期[15] 开窑以来，盛产以实用为主的日用杂物。这
件土瓶在白泥上绘出了山水纹样，继承了来自信乐[16] 地区的技法。
本作品的图样都是皆川增[17] 绘制的，据说他一天能画 500—1000
件作品，在重复的绘制作业中无意间创造了美。（MF）

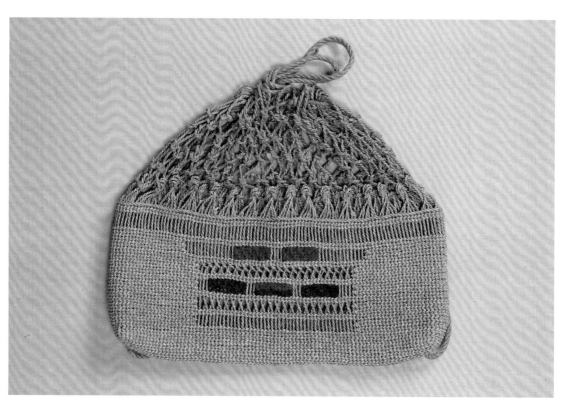

54. 背袋

栃木县（下野栗山地区） 20 世纪 30 年代　宽 48.0cm

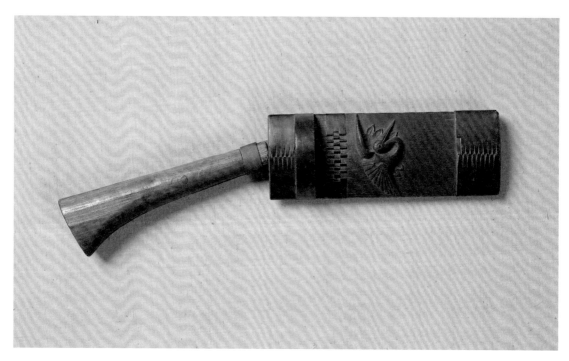

55. 桦木工带鞘山刀

群马县（上野高平地区） 20 世纪 30 年代　长 35.2cm

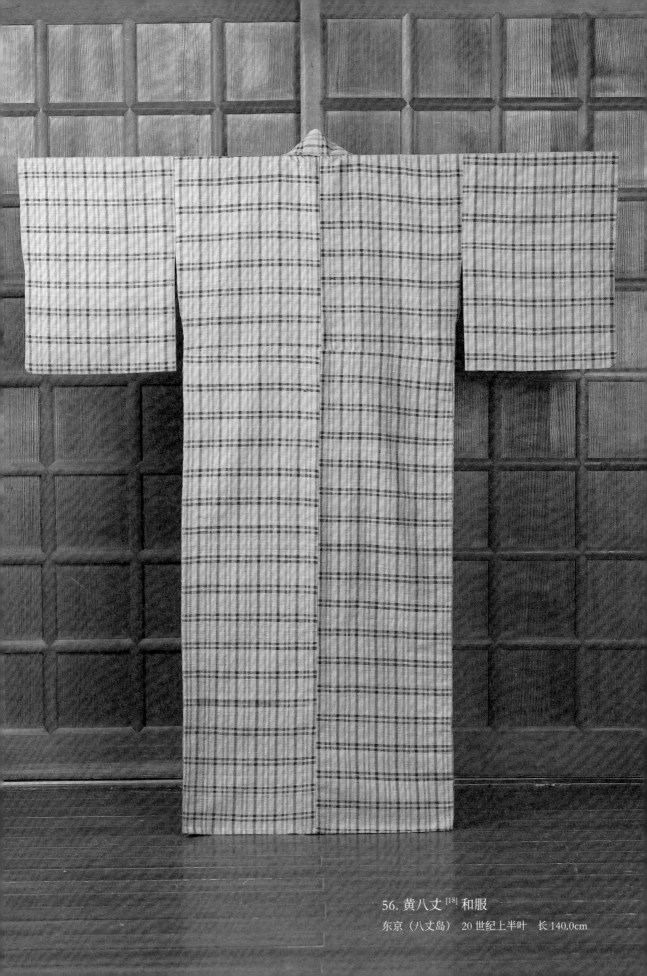

56. 黄八丈 [18] 和服

东京（八丈岛）　20 世纪上半叶　长 140.0cm

中日本

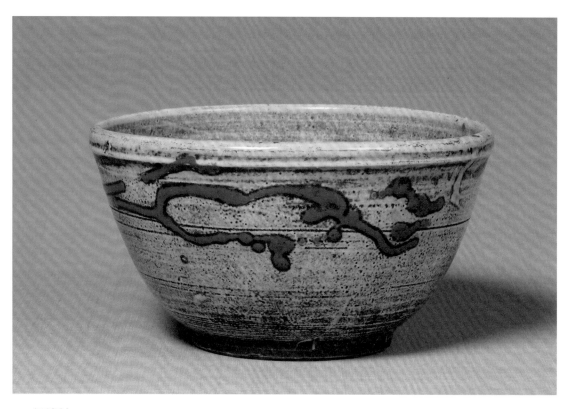

57. 绿流钵

长野县　20 世纪上半叶　14.0cm×24.3cm

58. 饭桶

长野县（信浓木曾福岛） 约 1934 年　16.8cm×15.2cm

长野县木曾地区以盛产优质木材而闻名，主要用作建造城池和神社佛阁。以丰富的
木材作为原料，利用多样的技法生产漆器，如制作筷子、箱子的"指物"工艺，制
作盆、木皿的"挽物"工艺，制作饭盒、蒸笼的"曲木"工艺。本品采用"曲木"
工艺制成：将取材于当地的木曾柏树皮剥下来，接缝处以山樱皮作为装饰，恰当运
用了柏树皮柔韧、易弯的特性。这类桶多产于木曾的宿场和福岛町。（MA）

59. 扇形纹纸板（局部）

三重县（伊势白子 / 寺家地区） 19 世纪末 20 世纪初

60. 唐草纹纸板（局部）

三重县（伊势白子 / 寺家地区） 19 世纪末 20 世纪初

本品是用作布料染纹样的纸板，产自三重县铃鹿市的白子、寺家地区。它是将两三张和纸粘在一起，用"刀雕"或"锥雕"技法刻出纹样。这种褐色是粘贴和纸时所用的柿涩 [19] 的颜色。除了伊势近郊的染坊，从青森到九州，全日本的染坊都用这种伊势纸板。（MA）

61. 杞柳行李箱

富山县（越中富山地区）　20 世纪 30 年代　33.0cm×42.0cm

这是一口卖药行商背的箱子。箱子上以金箔印有行商的店徽。箱子
使用的木材是但马（今兵库县）丰冈地区所产的杞柳。这种卖药用
的行李箱起初在丰冈编制，再在富山组装而成。箱子里面有四层抽
屉，商人将药用纸包好，装箱运往日本全国。另外，包药用的"药
袋纸"同样产自富山县（八尾地区）。柳宗悦被它"沉稳的红色"
所深深吸引。（MA）

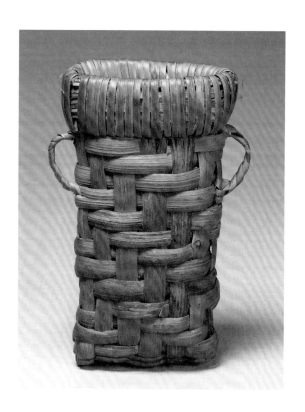

62. 柴刀鞘

石川县（加贺鹤来町） 20 世纪 30 年代
25.0cm×14.0cm

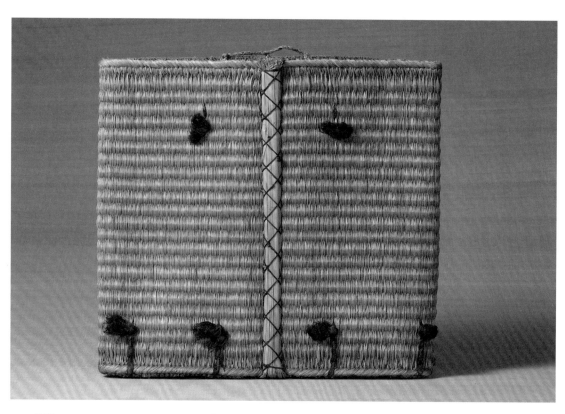

63. 背袋

岐阜县（飞驒高山地区） 20 世纪 30 年代　35.0cm×37.0cm

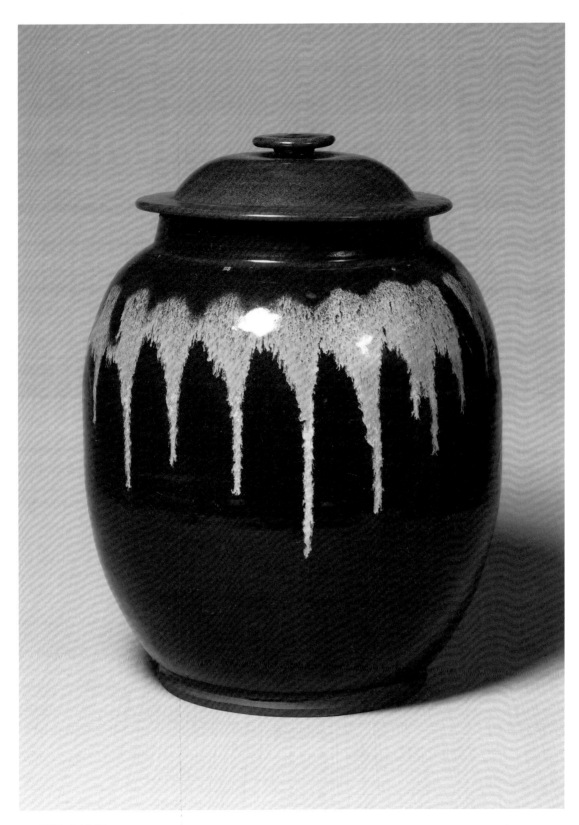

64. 黑釉白流壶

福井县（越前永坂地区） 约 1940 年 41.5cm×31.0cm

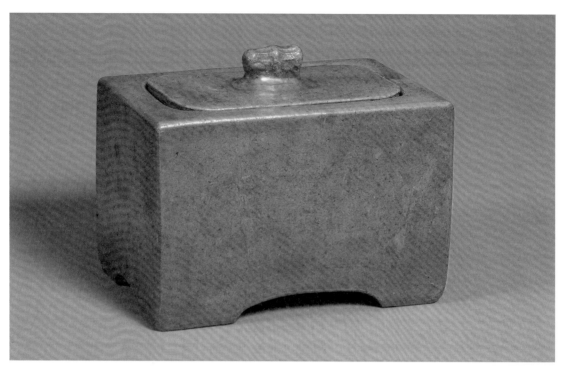

65. 黄釉灭火罐

富山县（越中长冈地区） 约 1940 年　15.0cm×22.5cm

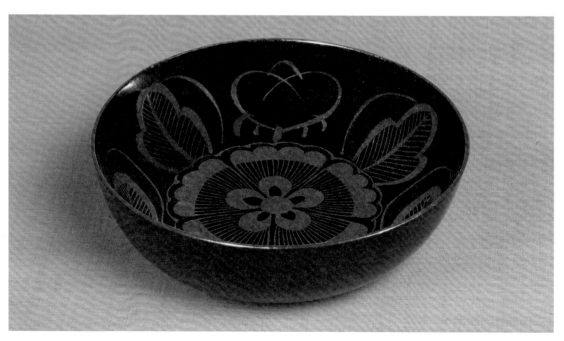

66. 吉野绘木皿

石川县（加贺山中地区） 约 1940 年　3.3cm×11.2cm

"吉野绘"由来已久，是指在黑底漆器上用朱漆绘出芙蓉纹样。除了奈良县吉野地区，日本很多地方都使用这种花纹。上面这件木皿就是在石川县加贺市的山中地区制作的。山中地区以"挽物"工艺见长，用辘轳大量生产碗、盆、木皿等器物。陶艺家河井宽次郎评价这种反复描绘的图样"不知被反复绘制了多少次，以至于和器具如此契合，简直浑然一体"。（MA）

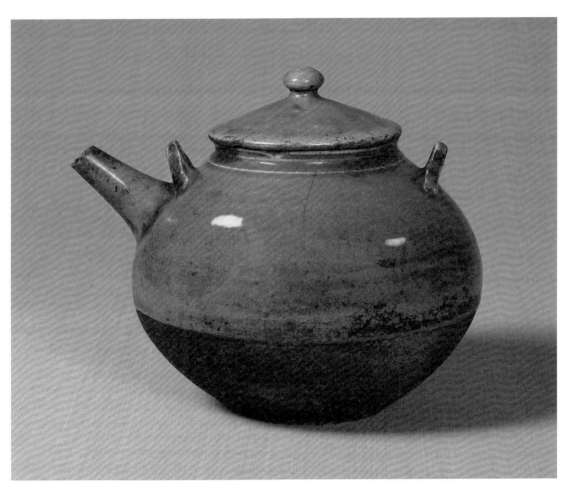

67. 绿釉土瓶

三重县（伊智丸柱地区） 19 世纪末 20 世纪初 17.8cm×22.5cm

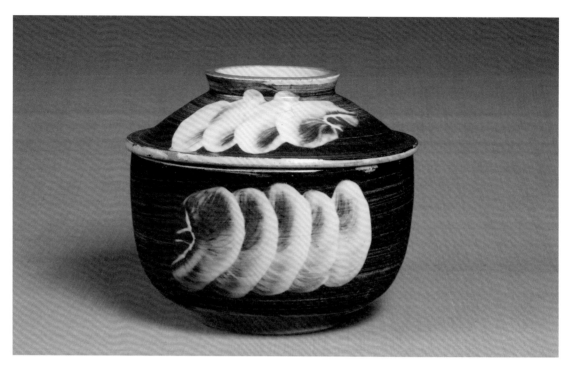

68. 牡丹刷毛砂锅

爱知县（尾张品野地区） 约 1940 年　18.2cm×21.0cm

69. 白釉砂锅

爱知县（尾张品野地区） 约 1940 年　20.0cm×21.0cm

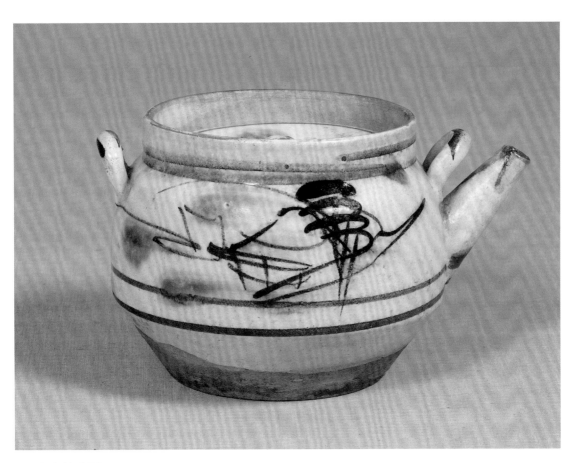

70. 山水纹土瓶

滋贺县（近江信乐神山） 约 1940 年 10.0cm×16.0cm

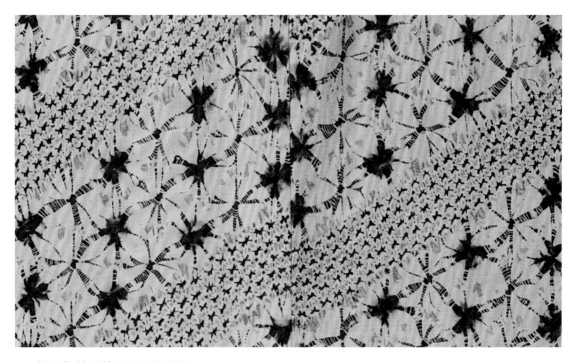

71. 斜纹蜘蛛绞染浴衣（局部）

爱知县（尾张鸣海地区） 20 世纪上半叶

一种木棉布料染蓝的工艺。"蜘蛛绞染"是指像蜘蛛网一样的花纹。虽是基本技法，但以大小蛛网排列成斜线的纹样颇为大胆。有松和鸣海地区的绞染采用的是三河木棉。绞染在江户时代是东海道的热门特产。（MA）

72. 佛前供碗

京都市　约 1940 年　21.2cm×23.3cm

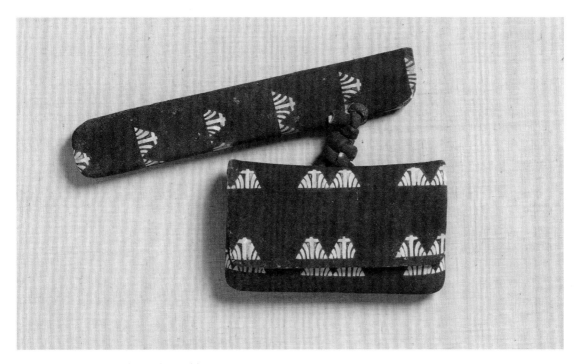

73. 菖蒲革烟具袋（烟草袋部分）

山梨县（甲斐甲府地区） 约1940年 7.2cm×12.4cm

携带烟具用的袋子。整体染成蓝色，只在花纹处露白，形成菖蒲的纹样。日文中"菖蒲"
（しょうぶ，Shōbu）与"决斗""尚武"是谐音，因此菖蒲纹是武士们最喜爱的纹样。
如文字所示，"印传"是指从印度传来的皮革工艺，多用鞣制软化后的鹿皮制成。此外，
还有用烧秸秆的烟熏成茶色的染色技法，如本馆所藏的"革羽织"防火服。（MA）

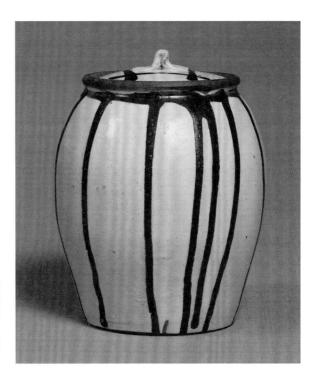

74. 盐罐

兵库县（丹波立杭地区） 1949年 19.0cm×16.0cm

采用丹波陶瓷的代表技法"流釉"制作而成，器皿白底
上垂滴着流状黑色釉彩。盐罐常常和酒壶（日语叫"德
利"）摆在一起，是常用的厨房杂物。柳宗悦从民艺运动
初期就关注丹波陶瓷，从线纹、流釉、到线雕、烧缔[20]，
在晚年则进一步将视野扩大到自然釉[21]，并集中收藏这
类陶器。（MA）

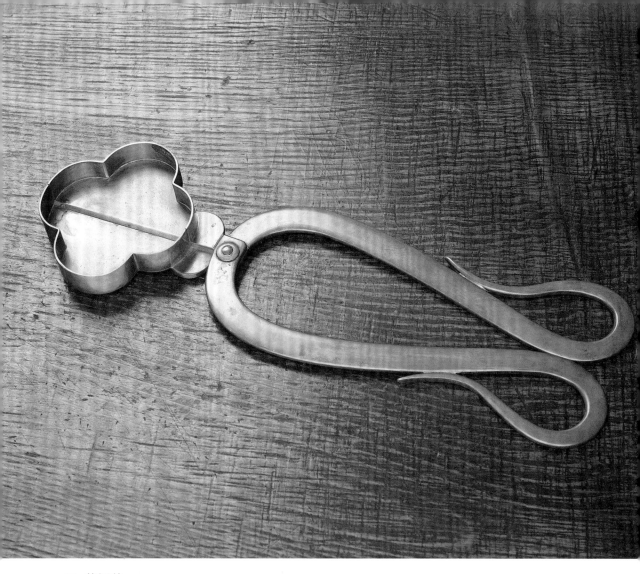

75. 芯切剪

京都府　约 1940 年　30.5cm×9.4cm×1.7cm

在寺院众多的京都，根据需要生产了许多当地独有的金属器具：钟、灯笼、
大门上的金属装饰、室内用的佛具等。这件芯切剪的刃被设计成了花瓣形，
用来接住剪掉的烛芯。此外还有芯切壶、烛台、佛前供碗等配套的黄铜
佛器。（MA）

西日本

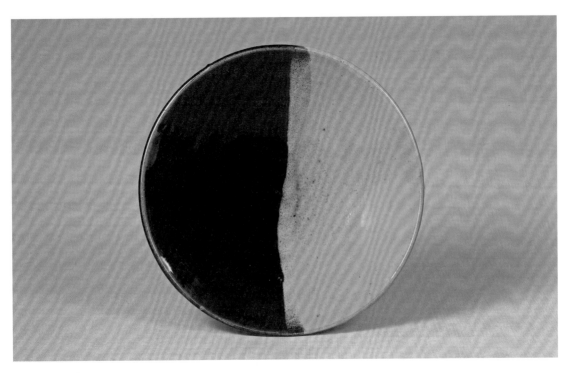

76. 绿黑釉盘

鸟取县（因幡牛户地区） 20 世纪 30 年代 6.5cm×29.5cm

位于鸟取山区的牛户地区，自江户末期以来一直建有民窑。这个盘子是在医生吉田璋也的指导和协作下完成的，他是"新作民之运动"的有力推动者。陶土不施釉而烧至变硬，向内削出底座的形状，盘面用黑釉和绿釉各涂抹半边，背面没有施釉彩。柳宗悦曾赞美道："（该盘）形极美，……未来定会作为'牛户名器'而长存。"（RI）

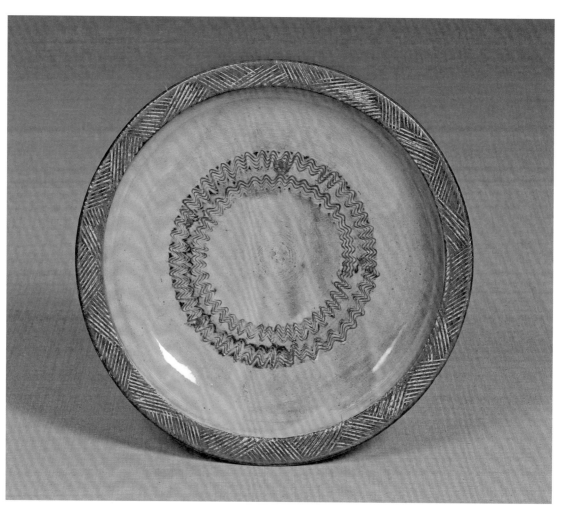

77. 黄釉盘梳齿纹盘

岛根县（出云母里地区） 20 世纪 30 年代 6.5cm×26.5cm

78. 火钵

岛根县（出云大津地区）　20 世纪 40 年代　21.0cm×24.0cm

这件火钵形如吊钟，是日本沿海渔民在船上暖手用的。1950 年，
河井宽次郎向西巡访窑场的路上，在车中偶然看到了堆积如山的黑
色陶器。他立刻停车，向这家制作灭火罐的人家礼貌地打招呼，表
达了他对这些优秀工艺品的感叹和欣赏。他对这件火钵的外形尤为
喜爱，当即高兴地买了下来。（RI）

79. 安来木棉（局部）

島根县（出云安来地区） 1935 年

80. 木棉和服（局部）

鸟取县（伯耆弓滨地区） 20世纪30年代

鸟取县弓滨地区是木棉产地，江户时代以来就生产了很多蓝染木棉制品。寝具一般采用大块的鹤龟或鲤鱼图样，和服则采用小块的风景纹，形成鲜明的蓝底白纹样式。本品使用手纺木棉线，经线染成深蓝色，纬线采用"防染"[22]技术留白，形成三角形风车状的白色纹样。当地还生产茶色格子纹样的"茶棉"。（RI）

81. 山茧织（局部）

广岛县（安艺可部地区） 1935 年

山茧是山野里食用橡树之类的叶子为生的一种蛾子的茧。从这种茧得到的丝色泽光艳。本品是将经线丝染成焦茶色，和朱红色的纬线丝一起织就的。柳宗悦在讲到广岛的特色手工艺时，提到了"山茧织"，并感叹道："（它）本来有广泛用途，一度被用于衣服和卧具的面料。不知何时被时尚淘汰，几乎绝迹。"他呼吁大家都能以乡土工艺品为傲，使它们重新得到重视。（RI）

82. 拭漆六角盘

岛根县（出云安来地区）　约 1930 年　4.7cm×54.5cm

83. 茶碗笼

广岛县（备后府中地区）　20 世纪 50 年代　27.0cm×16.0cm

这种笼是用作晾干、收纳洗好的茶碗的，材料是被截成长 140cm、宽 1cm 的 6 根竹子和一些细竹棒。竹子中间留下 11cm 的长度，将两端削成 12 条薄薄的竹片。接着，在中间把竹片交叉编织成圆形，弯折回来收拢到底座部分。熟练的工匠约 30 分钟就能编好一个。仓敷民艺馆馆长外村吉之介总喜欢拿着这种茶碗笼向参观者介绍民艺之美。（RI）

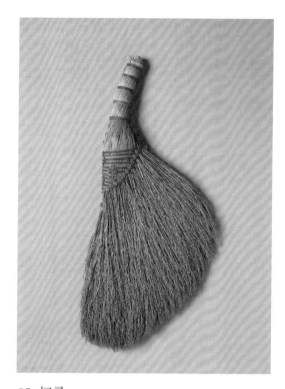

84. 绿釉云助酒瓶

福冈县（筑前西新町） 20 世纪 30 年代
20.2cm×16.0cm

"云助（うんすけ，Unsuke）酒瓶"是指瓶身如土瓶，再加上一个瓶嘴的设计。瓶嘴被牢牢地安在粗壮、敦实的瓶身上。瓶颈处特意加厚防止打滑，还可以塞进木塞来密封。瓶颈向下倒置于釉彩中，浸染了绿色。（RI）

85. 扫帚

香川县（赞岐丸龟地区） 约 1940 年
54.0cm×23.5cm

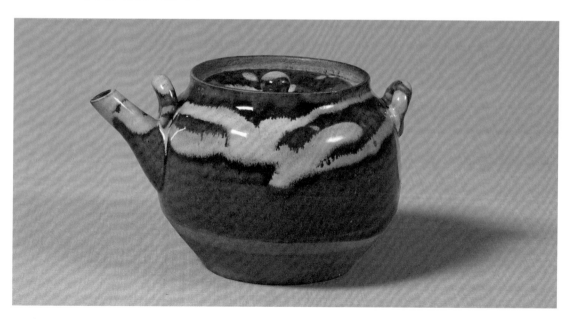

86. 饴釉白流土瓶

高知县（土佐能茶山） 约 1940 年　10.0cm×16.5cm

87. 饴釉白流云助酒瓶

山口县（周防堀越地区） 1934 年　35.5cm×26.5cm

88. 白底饴流瓮

福冈县（筑后二川地区） 20 世纪 30 年代 24.8cm×27.5cm

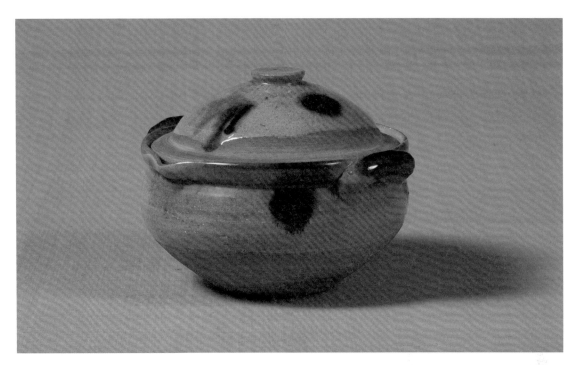

89. 黄釉绿铁流土锅

佐贺县（肥前白石地区） 20 世纪 30 年代　10.0cm×12.0cm

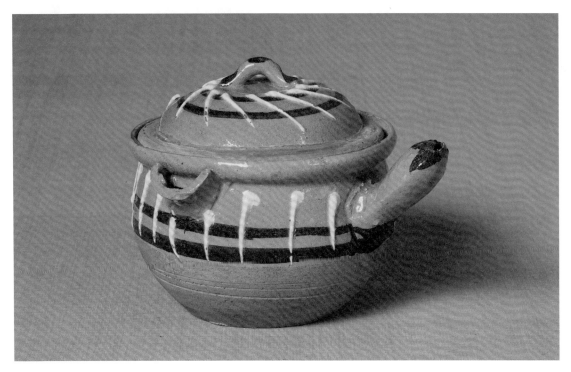

90. 线纹砂锅

福冈县（筑前野间地区） 1932 年　10.0cm×11.0cm

这种砂锅可用来煮一人份的粥，非常小巧可爱。在低温烧制的柔和锅体和锅盖上横着画两条黑线，再用竹筒（为了保持笔触的浓厚）竖着施以白釉，绘出格子状的纹样。瓶嘴是半圆形的，在朝上的把手的手持处点缀了一块黑色，丰富了色彩。（RI）

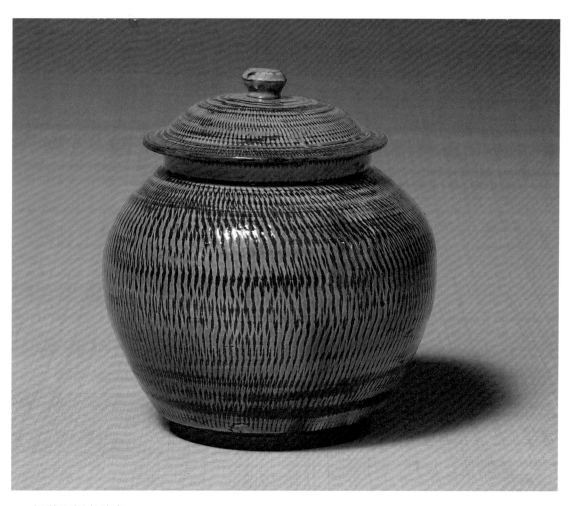

91. 绿釉飞刨有盖壶

大分县（丰后小鹿田地区） 20 世纪 40 年代 18.5cm×17.5cm

小鹿田位于大分县日田市的山区，那里碓臼碎土的声音昼夜不停。这里自江
户时代中期便开始烧制陶瓷，现在共有 10 间窑场。从培土到成品出窑，全
部过程都是在这里进行的。产品从小食器到大壶、大瓮应有尽有。本品是
用小鹿田当地铁含量较高的有色素胚制成的，先涂上白色装饰土，再用"飞
刨"[23] 的技法雕刻，最后施以绿釉。（RI）

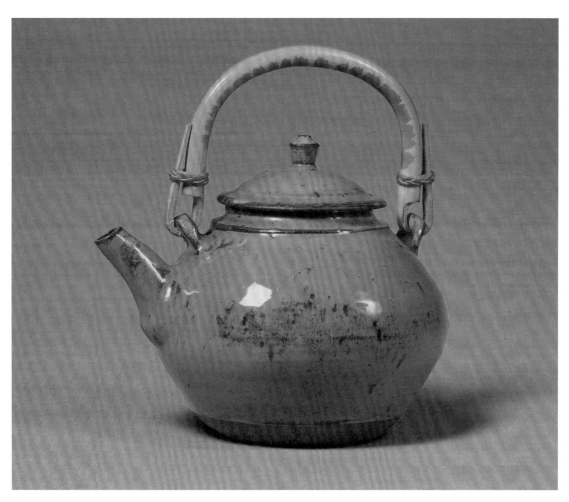

92. 绿釉土瓶

大分县（丰后小鹿田地区） 20 世纪 50 年代　16.5cm×18.0cm

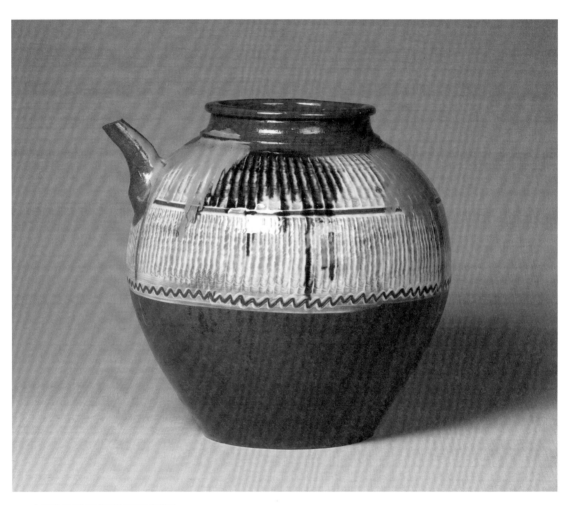

93. 打刷毛日饴绿釉云助酒瓶

大分县（丰后小鹿田地区）　约 1942 年　29.0cm×29.0cm

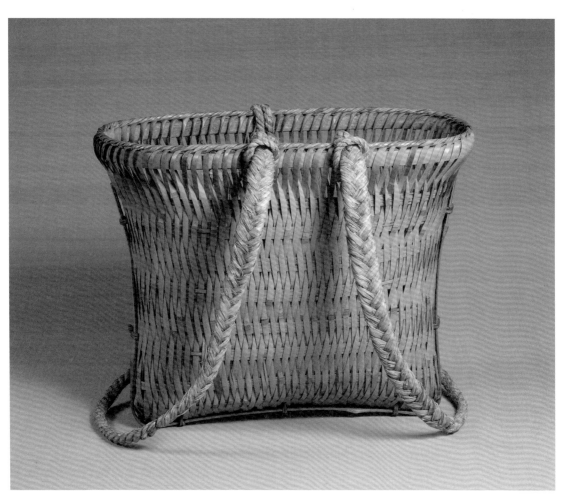

94. 背篓

宫崎县（日向高千穂地区） 20 世纪 50 年代 35.0cm×43.0cm

这是高千穂地区农家用的背篓。开口是细长椭圆形，底部两端是尖的，从侧面看，呈现出独特的倒三角形。这种险峻之地出产的背篓，放在平地上立不住，放在山地或田地等斜面上反而能立住。背篓用薄薄的苦竹皮编成，在背带、底部和开口边缘都用粗竹片牢牢加固。如今只有个别地方还在制作这种背篓了。（RI）

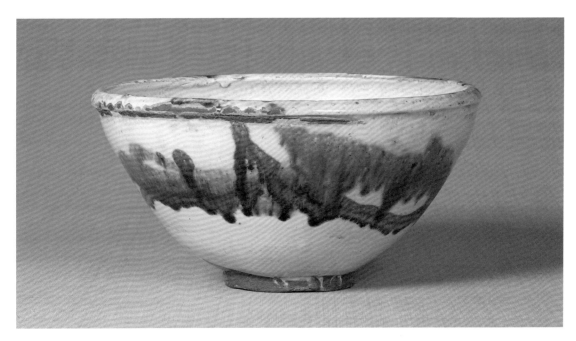

95. 三彩饭钵

鹿儿岛县（大隅龙门司地区）　约 1940 年　13.0cm×25.3cm

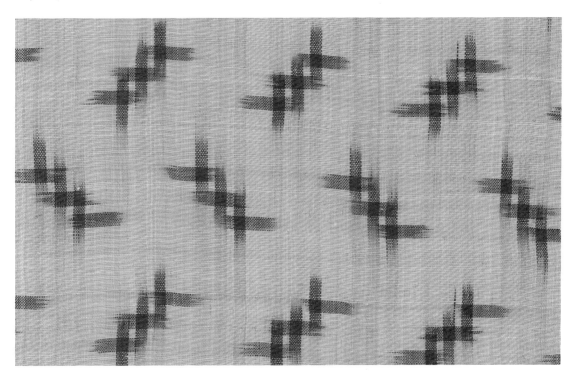

96. 芭蕉布（局部）

冲绳县（喜如嘉地区）

用芭蕉的纤维织成的、具有弹性的芭蕉布很适合高温潮湿的冲绳。琉球王朝时代，从上流阶层到平民，都穿着这种布料。本品是石斑木提取物和靛青染成的"三段组"纹样。1939 年柳宗悦到访冲绳，被芭蕉布之美所震撼，撰写了《芭蕉布物语》，并称赞道："这样美丽的布，今天很少能看到了。无论何时来看，都觉得只有它才能称得上是真正的'布艺'。"（RI）

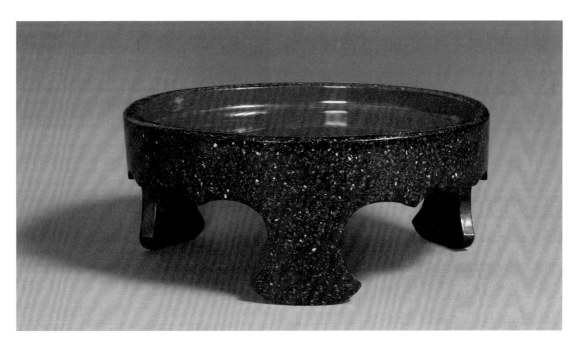

97. 螺钿盆

冲绳县（那霸地区） 约 1940 年 13.6cm×33.0cm

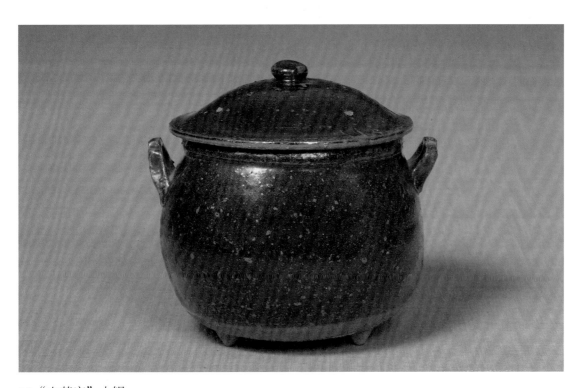

98. "山茶家"土锅

鹿儿岛县（萨摩苗代川地区） 20 世纪 30 年代 15.0cm×13.5cm

苗代川地区（现在的美山地区）的陶工大约四百年前从朝鲜半岛迁往此地，在守护祖国风俗的同时，孕育出自己独特的民俗。"山茶家"是一种当地陶工煮饭用的土锅。圆润饱满的锅身上附着两个花形提手，锅底有三只小足，上面顶着巨大的锅盖。这种产品在当地又叫"黑物"（くろもん）。(RI)

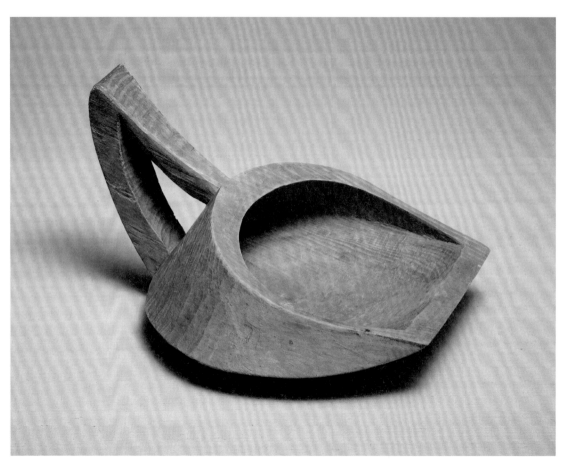

99. 簸箕

冲绳县（丝满地区） 约1940年 19.0cm×31.2cm×29.0cm

丝满是那霸南部的一个渔镇，那里勇敢的男子们坐着一种叫"サバニ"（Sabani）的独木舟远行捕鱼。这种簸箕用来把船上进的水舀出去，用松木做成，底部为了契合独木舟的形状而削成圆弧形。柳宗悦在当地看到它时如获至宝，很爱惜地带了回去。（RI）

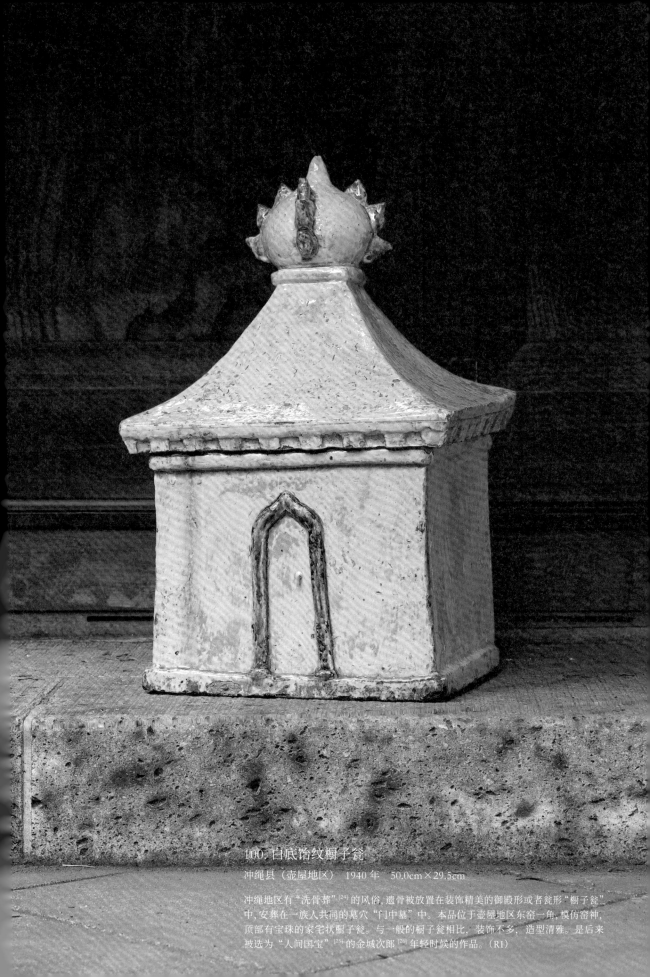

100. 白底饰纹橱子瓷
冲绳县（壶屋地区）　1940 年　50.0cm×29.5cm

冲绳地区有"洗骨葬"[24]的风俗，遗骨被放置在装饰精美的御殿形或者瓮形"橱子瓮"
中，安葬在一族人共同的墓穴"门中墓"中。本品位于壶屋地区东窑一角，模仿窑神，
顶部有宝珠的家宅状橱子瓮。与一般的橱子瓮相比，装饰不多，造型清雅。是后来
被选为"人间国宝"[25]的金城次郎[26]年轻时候的作品。（R1）

民艺运动与民艺馆

1925 年 12 月，在前往纪州考察木喰佛的车中，柳宗悦和河井宽次郎、滨田庄司共同创造了"民艺"一词，并于次年发表了《日本民艺美术馆设立宗旨》。自那时起，柳宗悦等人便不断呼吁建设一座展览设施，以弘扬他们所倡导的美学价值和意义。

1928 年在东京上野举办的"纪念昭和天皇即位暨国产振兴博览会"上出展的展馆"民艺馆"，是一切的开始。博览会结束后该展馆被移建到大阪，现为"三国庄"。此后，静冈县滨松市日本民艺美术馆于 1931 年开馆（1933 年闭馆）。日本民艺馆于 1936 年在东京驹场开馆，柳宗悦担任首任馆长。自此，民艺运动以日本民艺馆为据点，正式轰轰烈烈开展起来。

日本各地大量涌现出赞同柳宗悦思想的人，以他们的活动地点为中心，日本各地纷纷建起了民艺馆。其中的代表就是大原孙三郎和大原总一郎父子，他们是冈山县仓敷市的实业家。1930年，大原美术馆开馆，这是日本首家以介绍西方美术为主的私立美术馆。据说日本民艺馆得以建成的主要资金，正是大原孙三郎资助的 10 万日元。战后，大原总一郎作为柳宗悦的继任者，担任日本民艺协会的第二任会长。他为仓敷民艺馆（1948 年开馆）和爱媛民艺馆（1967 年开馆时名为"东予民艺馆"，1977 年改为现名）的建立鞠躬尽瘁。

同样活跃在仓敷地区的牧师外村吉之介也为民艺运动的推广普及作出了巨大贡献。被柳宗悦的《工艺之道》一书所感染的外村吉之介投身于织染工艺，并担任仓敷民艺馆的首任馆长。另外，他还设立了仓敷本染手织工艺研究所，为很多女性解说日常生活中蕴藏的美。此外，他和大原总一郎一道为保护仓敷地区的传统街道而努力。除了仓敷民艺馆，东予民艺馆的建立过程中也有他的参与。1965 年开馆的熊本国际民艺馆、1974 年开馆的出云民艺馆，从馆址选择、建筑物移建、藏品选品，他都给出了很多重要建议。

在鸟取县，耳鼻喉科医生吉田璋也从学生时代其就与柳宗悦是故交。他创建了鸟取民艺美术馆（1948 年建立，1962 年改为现名）。吉田璋也作为"新作工艺"的"制作人"，积极支持当地工匠，开设了贩卖新作工艺品的鸟取"たくみ"（Takumi）工艺店以及利用当地食材与器皿的鸟取"たくみ"（Takumi）日本料理店。这些店铺就开在民艺美术馆隔壁，今天还在营业。

除了上述这些人创办的民艺馆，还有丸山太郎开设的松本民艺馆（1962年开馆，1983 年由市政府接管）、中田勇吉和安川庆一的推动下开设的富山民艺馆（1966 年开馆），进入 20 世纪 80 年代，又有一批民艺馆陆续建立起来。京都民艺协会的有志之士开设了京都民艺资料馆（1981 年开馆）。此外，在名古屋民艺协会会长本多静雄的

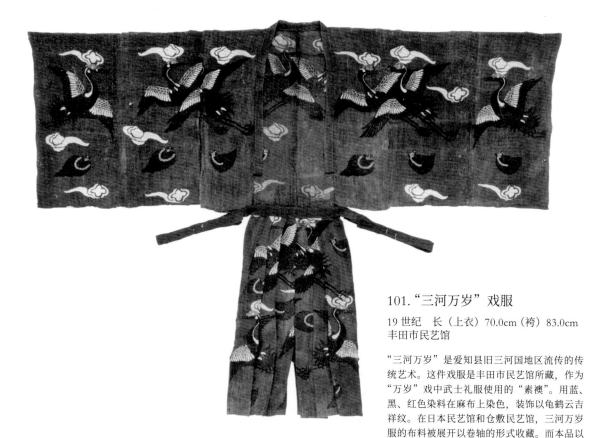

101. "三河万岁" 戏服

19 世纪　长（上衣）70.0cm（袴）83.0cm
丰田市民艺馆

"三河万岁"是爱知县旧三河国地区流传的传
统艺术。这件戏服是丰田市民艺馆所藏，作为
"万岁"戏中武士礼服使用的"素襖"。用蓝、
黑、红色染料在麻布上染色，装饰以龟鹤云吉
祥纹。在日本民艺馆和仓敷民艺馆，三河万岁
服的布料被展开以卷轴的形式收藏。而本品以
完整衣服形态保留下来，可谓是异常珍贵了。
（TT）

推动下，将日本民艺馆的旧展厅和馆长室解
体后运往丰田市，借此建立了丰田市民艺馆
（1983 年开馆）。另外，由于民艺运动和冲绳
渊源颇深，为纪念冲绳回归，于 1975 年在首
里城附近设立了日本民艺馆冲绳分馆。该馆于
1992 年关闭。

此外，作为民艺运动参与者，滨田庄司、
河井宽次郎、伯纳德·利奇、芹泽銈介、栋
方志功等人留下了大量作品。包括展示他们
作品和收藏品的美术馆在内，还有许多大大
小小、与民艺相关的美术馆涌现出来。20 世
纪 80 年代过后，新馆的开设渐渐减少。由此

可见，柳宗悦的支持者们大量开设民艺馆的
1960 年代到 1970 年代前期，也可以视为民艺
运动的高潮。当时柳宗悦去世后，复兴民艺
运动的声浪促成了那个时代的风气，并推动
了民艺运动的发展。

这些民艺馆以及与民艺相关的美术馆，
在各地人们的推动下，成为民艺运动开展的
重要设施。作为该地区的据点，其中的很多
展馆今天仍在继续活跃。

（村上丰隆　日本民艺馆职员）

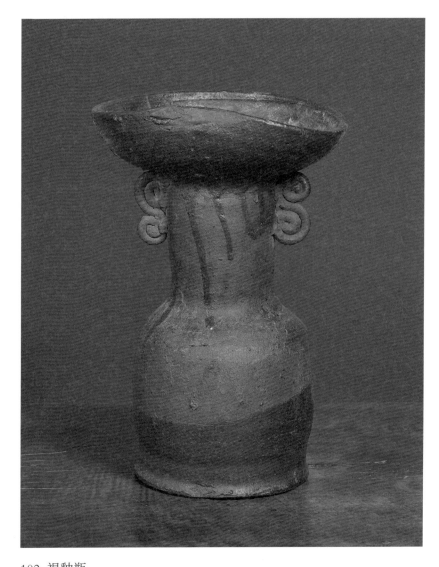

102. 褐釉瓶

能野地区　18世纪　31.5cm×21.3cm　熊本国际民艺馆

这只瓶产自种子岛[1]，由含铁量高的黏土制成。瓶口边缘和瓶身下半部分施以褐釉，瓶身中间部分露出本来的质地。瓶口宽大，瓶耳和瓶身的造型颇具野趣，让人联想起遥远的上古时代。和一般的陶制茶具不同，能野陶器作为日用品相当结实，所以也非常适合作为茶具。柳宗悦生前接触到能野的产品后，为了赞叹其美，留下了很多有名的文章。（TT）

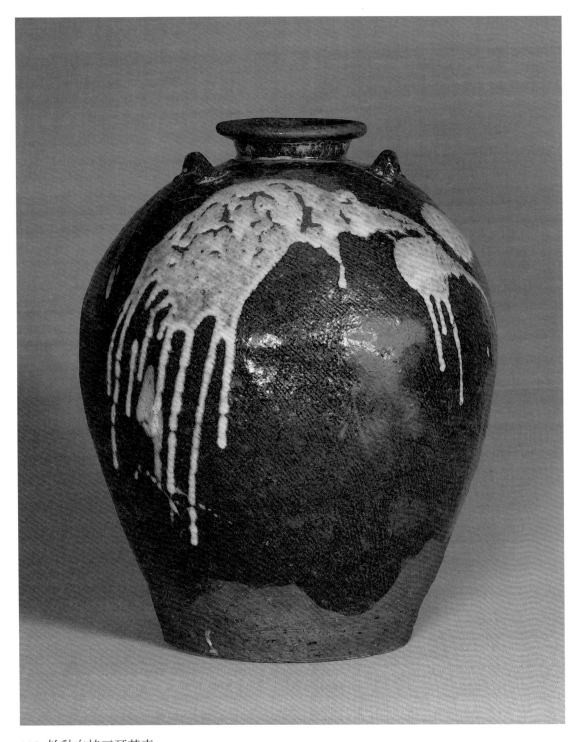

103. 饴釉白挂三耳茶壶

小代地区　18世纪　直径38.0cm　熊本国际民艺馆

熊本县玉名郡的小山麓里烧制而成的小代陶器，以烧制茶碗和水壶等茶具闻名。
除此之外也制造很多日常实用品。这只三耳壶是用来收纳茶叶的实用容器。壶身
施以饴釉，上面还以小代窑独特的白釉作为装饰，颇为气派。这只壶是仓敷民艺
馆的首任馆长、熊本民艺馆的创立者外村吉之介的收藏。（TT）

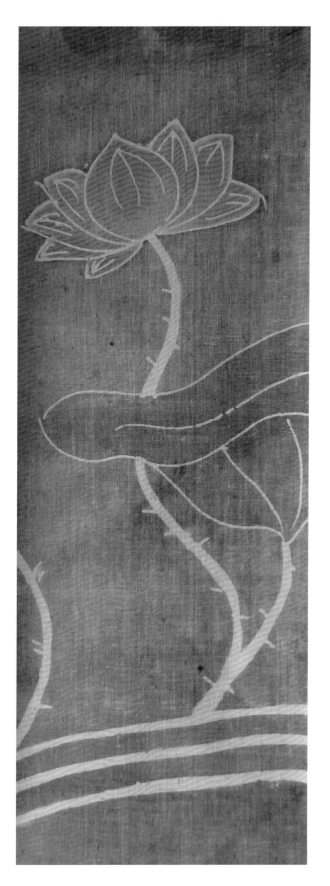

104. 筒描莲花纹染布

19 世纪末 20 世纪初　150.2cm×30.5cm
松本民艺馆

这块染布运用"筒描"的手法描绘了莲池纹样，原
本可能是用作寺院的幕布。莲花和水波的勾勒非常
简洁，无用的形和线一概省去。这件作品非常忠于
实用性，具有超越个人属性的极致的美，是令人震
撼的佳品。作品由松本民艺馆的创建者丸山太郎收
集和装裱。（TT）

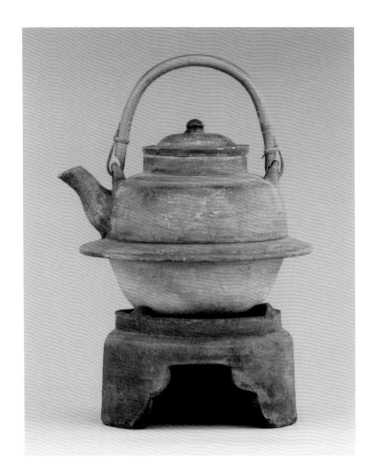

105. 土壶和火架

大原地区
土壶　1948 年　22.8cm×19.0cm
火架　1949 年　19.0cm×11.0cm

冈山县里庄町烧制的土陶器。质地抗火防
水，从近世 [3] 到现代都常用作生活用品。
这只土壶继承了铁壶的形态，但是下半部
分加入了一圈突出的设计，与火架形成了
一种绝妙的平衡。壶嘴和盖子健康而饱满
的外形，也使得整体相当和谐。此外大原
陶器中的背鳍壶也很有名。（TT）

106. 烧缔绳纹瓮

织田地区　19 世纪　49.0cm×43.0cm
富山市陶艺馆

江户时代福井县织田町生产的织田陶，广
义上属于"越前陶"的。这只瓮不施釉彩
高温烧制成黑色，如铁器一般厚重敦实。
以桶箍为造型灵感，瓮身中央贴出一圈凸
起作为装饰。加上底部用手指压出来的纹
样，让人仿佛看到了中世的越前陶。这种
瓮主要是作为水瓮使用，凸起的一圈装饰
上面还雕刻了一个小巧的"仁"字。（TT）

107. 祭典屋台车楣窗

约 1785 年　40.6cm×132.0cm
日下部民艺馆

日本三大美祭[3]之一的高山祭，是指飞騨高山地区
的祭典，包括春季举办的山王祭和秋季举办的八幡
祭。相传神明到百姓生活的地方巡游的时候，就是
坐在屋台车上的。这个楣窗安装在"南屋台"的侧
面，木质的几何学纹样非常美丽。另外，"南屋台"
是高山市二之町的祭典屋台车，以朴质无华、不施
藻饰的造型为特征。（TS）

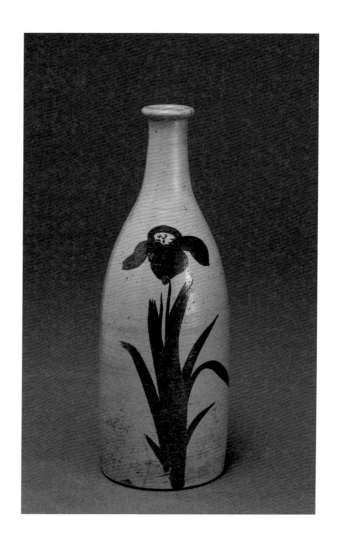

108. 铁绘酒壶

牛户地区　19 世纪　21.7cm×8.0cm
鸟取民艺美术馆

牛户陶是鸟取县八头郡和原町牛户地区生产的陶
器。江户时代后期，一位石见（岛根县）来的陶工
在这里开窑，明治年间迎来全盛期。这只酒瓶以实
用为宗旨制作而成，瓶身描绘着精美的菖蒲图样。
笔触流畅而无丝毫停滞之处，可见匠人绘制这个纹
样已经非常熟练。牛户陶的成名多亏了鸟取民艺美
术馆创建者吉田璋也的推介。（TT）

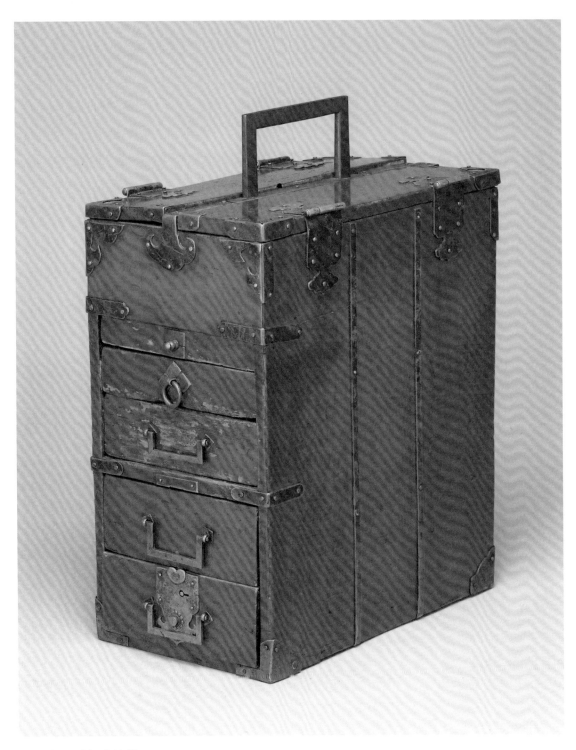

109. 朱红手提发饰箱

19 世纪　34.5cm×26.5cm×15.5cm　鸟取民艺美术馆

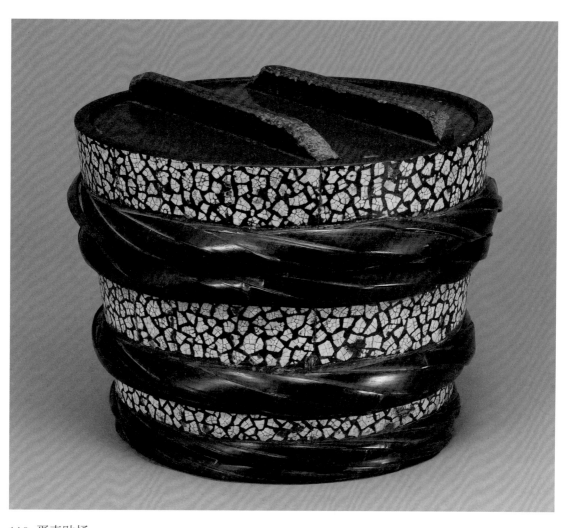

110. 蛋壳贴桶

京都市　19 世纪　27.0cm×30.0cm　鸟取民艺美术馆

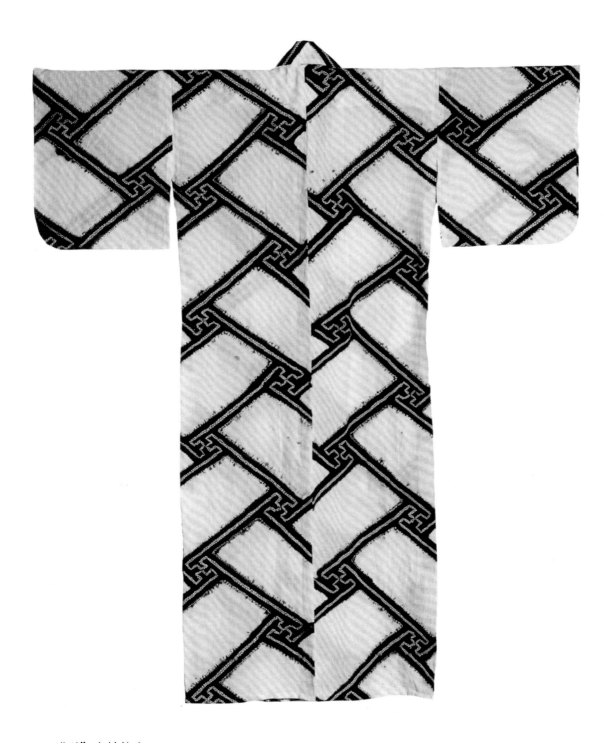

111. "卍" 字柏纹衣

19 世纪　长 147.0cm　大阪民艺馆

将木棉扎结起来，或者缝起来使部分不能着色（又称"防染"），其余部分染上蓝色。白底柏纹和蓝底卍字共同构成大网格状，给人清凉之感。防染过程中造成的褶皱感和蓝色染色微微渗出的部分，体现了手工制作的魅力。大阪民艺馆前身是 1970 年大阪世博会的展馆，这件藏品是其中令人印象深刻的一件。（TT）

112. 绿釉角钵

布志名地区　19 世纪末 20 世纪初
21.7cm×13.3cm　出云民艺馆

布志名陶是位于岛根县松江市玉汤町山区的大型窑场。18 世纪中期
开窑，对附近的很多窑场也都有很大影响。这只角钵是切面造型明快、
绿釉色彩鲜艳的优秀作品。这里除了绿釉陶之外，调和了硫化铅而
成的黄釉陶也很有特色。这种黄釉陶是自昭和年代起受到英国古陶
的启发后开发的产品。（TT）

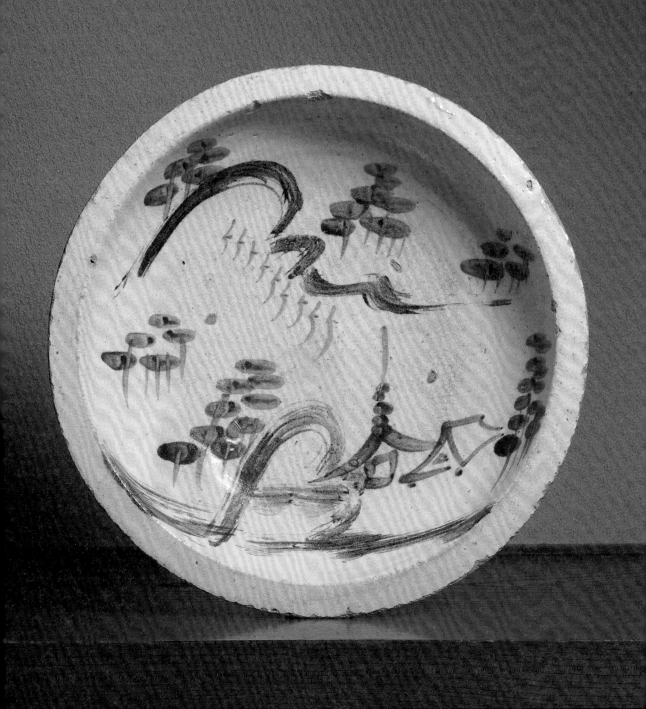

113. 吴须铁绘山水纹石皿

濑户地区　19世纪　7.5cm×36.0cm

这种石皿又被称作"煮皿""鲣皿""砂皿"，是厨房日常使用的杂物，有各种不同尺寸。用含铁颜料和吴须（一种蓝色颜料），快速而流畅地绘制出各种各样动植物为主的图饰。本品这样的山水纹样很罕见。1930年，柳宗悦和河井宽次郎、滨田庄司曾一同到濑户地区考察这种石皿。（CY）

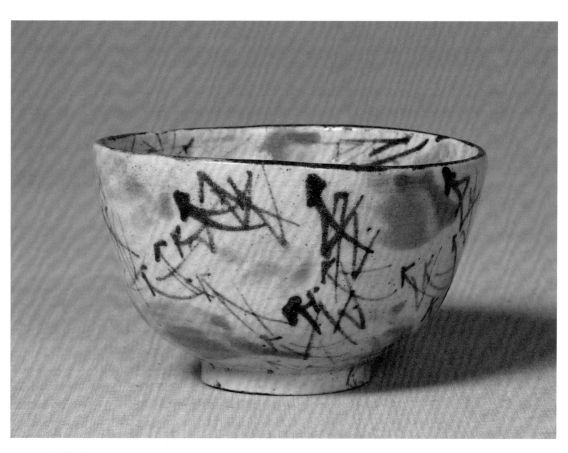

114. 吴须铁绘松叶纹碗

濑户地区　19世纪　7.0cm×11.5cm

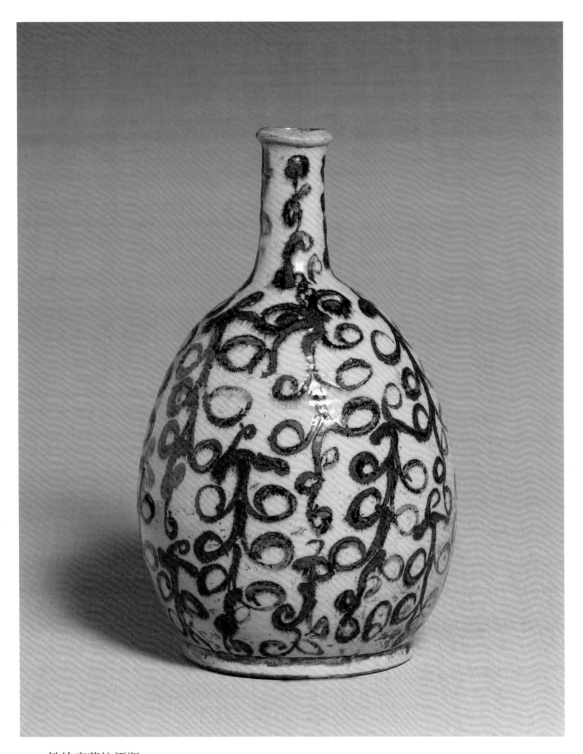

115. 铁绘唐草纹酒瓶

濑户地区　19世纪　31.7cm×19.8cm

这只酒瓶形态丰盈，唐草纹笔触精美。陶工曾无数次描绘这样的纹饰，故线条非常流畅。本品产自以茶具产地而闻名遐迩的濑户。柳宗悦曾说："我觉得反而是民间器具中有更多别具一格、风格自由的产品。"他敏锐地捕捉到了日常杂物中蕴藏的美。（CY）

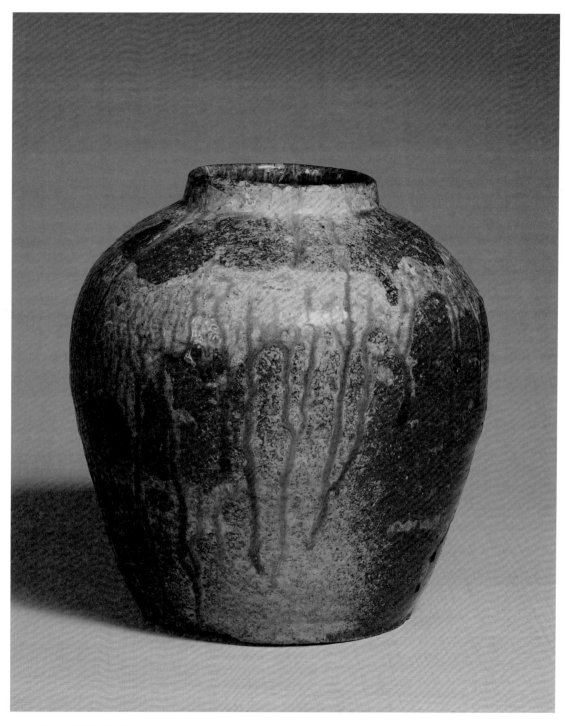

116. 赤土部釉灰被壶

丹波地区　17 世纪　29.3cm×28.3cm

本品产自日本六大古窑之一的丹波窑。柳宗悦收藏的丹波古陶有大约 300 件。这只
壶由被称作"赤土部"的带有红调的陶土制成，燃料的灰在烧制过程中自然落在壶
身，形成了自然釉，被称为"灰被"，体现了鲜明的丹波古陶的风格。关于灰被的
复杂美感，柳宗悦写道："完全不是刻意制作，体现了自然外力生成的美。"（CY）

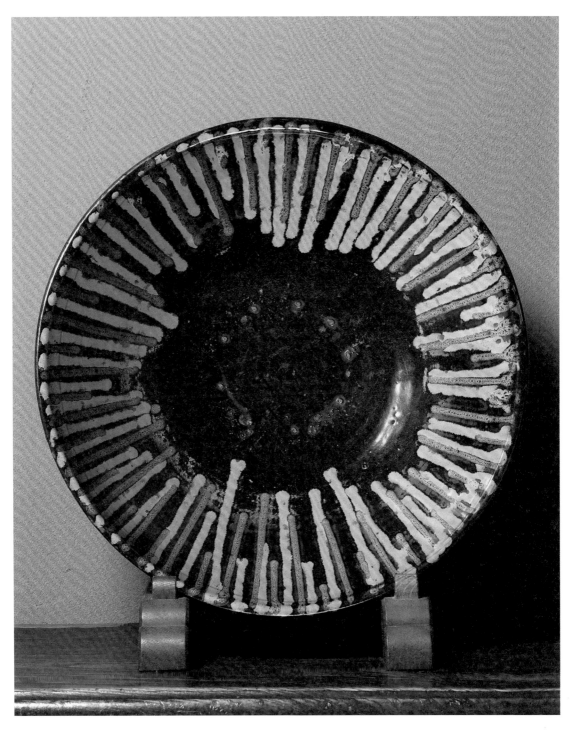

117. 黑釉铁黄流皿

小鹿田窑 19 世纪 11.2cm×49.0cm

1931 年，柳宗悦在大分县的山中发现了无名小窑场"小鹿田窑场"，被这里延续古法制作的器物深深感动，之后向世人推广介绍这些产品。小鹿田窑1995 年作为保护地方特色工艺技术的团体，被认定为重要非物质文化财产。这只大皿用流釉技法从边缘施以黄釉和铁釉，技法朴素却气势堂堂。（CY）

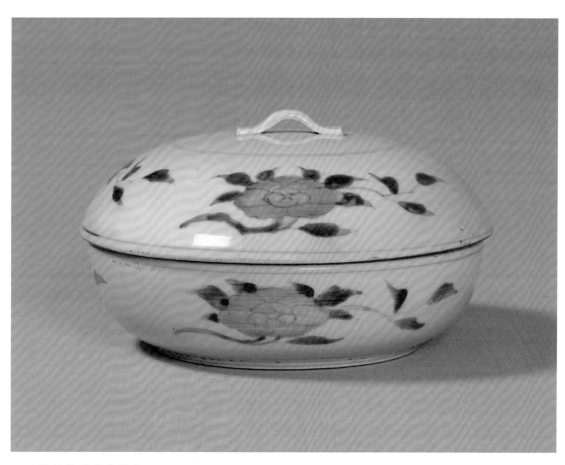

118. 牡丹纹青花有盖盆

伊万里地区　19 世纪　16.3cm×26.8cm

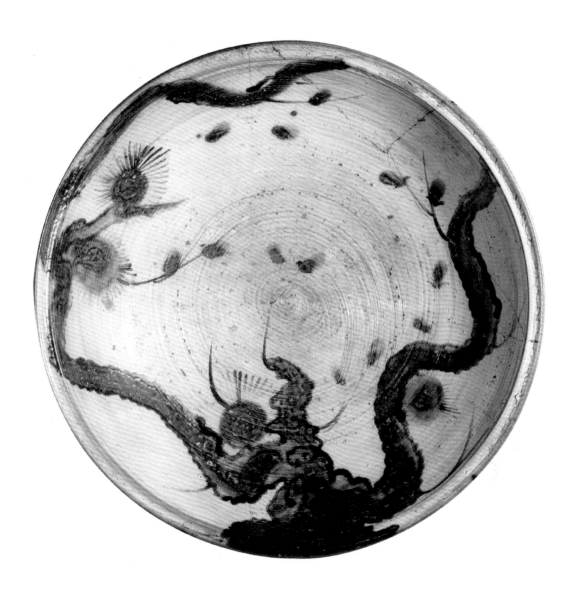

119. 铁绘绿彩松纹钵

唐津／武雄地区　17 世纪　15.0cm×50.3cm

这只钵在素胚上涂抹白色化妆土，再用含铁颜料勾勒轮廓线，
绿釉上色，描绘出精美的松树纹样。16 世纪以后，佐贺县西
部和长崎县北部广大范围内烧制的陶器，都被称为"唐津陶"。
其中本品这样的被称为"武雄唐津"或"古武雄"。产品销往
日本各地，甚至出口东南亚地区。（CY）

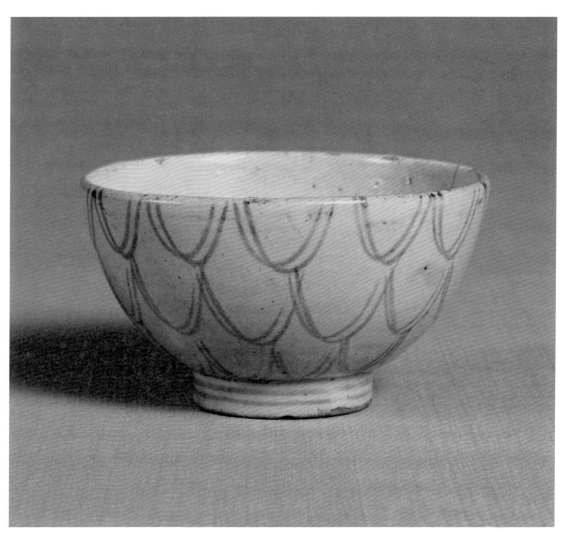

120. 网纹青花茶碗

伊万里地区　19 世纪　5.5cm×9.5cm

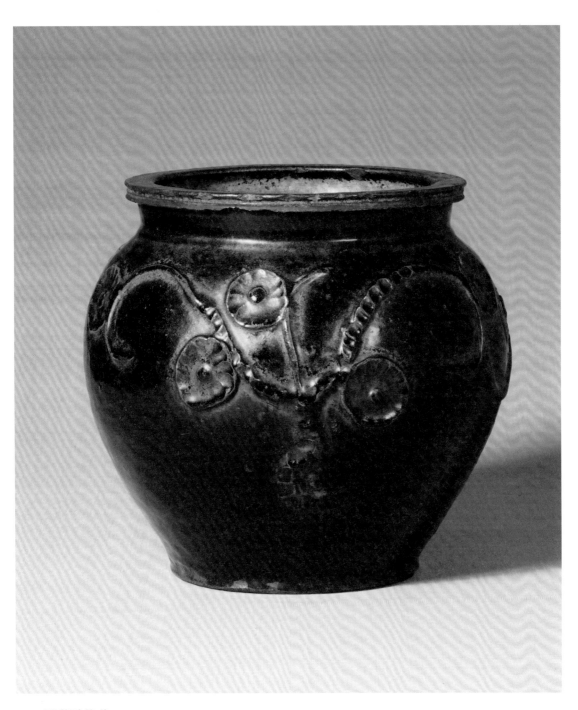

121. 黑釉贴纹瓮

苗代川地区　18 世纪　26.5cm×30.4cm

122. 柿色底将棋纹羽织

19 世纪　长 102.0cm

这件羽织是木棉质地，底色是用红丹染成的柿色，背面分布着大大小小的七颗将棋棋子（日语为"驹"，也有小马的意思），采用"防染"技术留白。现在的千叶县北部到茨城县的一部分地区，过去是用来养马的广大牧场，由江户幕府直辖。在那里村庄的领主任命"牧士"来完成捕马等工作。这件衣服就是陪伴将军狩鹿时牧士所穿着的衣服。设计大胆，仿佛山野中映出将棋子的形状。（RI）

123."缠"文字革羽织

江户　19世纪　长102.0cm

这件羽织由结实而又有弹性的鹿革制成。鞣白了的鹿皮上放上雕刻出纹样的纸板，用烟熏，底的部分熏成了茶色，用纸板隔着没有熏到的部分留白。背上的"缠"字是江户町消防队的标志。江户町消防队和绿化工人一般会穿着这种厚重的羽织。衣服内侧还染有"忠"的字样。（RI）

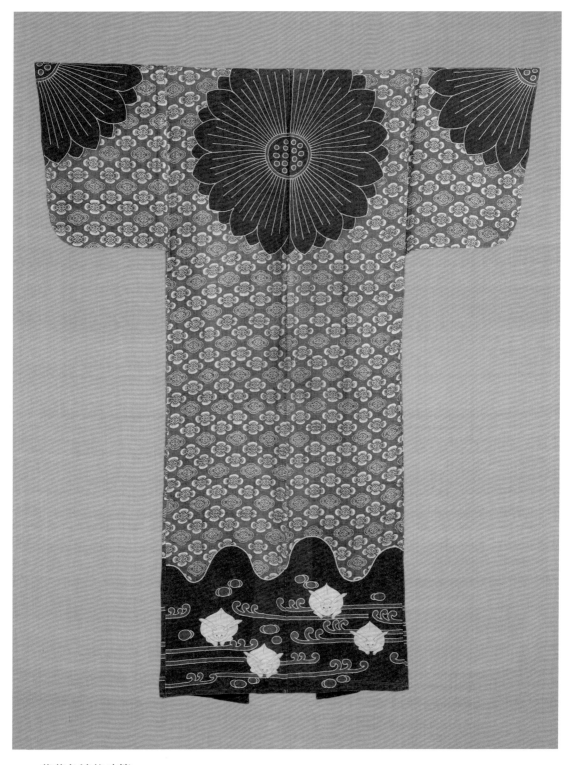

124. 菊花兔波纹斗篷

19 世纪　长 155.0cm

这件斗篷背部印着巨大的菊花纹样，脚边部分用"筒描"技法绘出波浪和兔子的造型，身体部分用"型染"技法染出木瓜纹样。这种斗篷是女性外出时穿的连帽外衣。以庄内地区为代表的日本东北部分地区，直到二战前都保留着丧礼时披这种斗篷的习俗。从正面看，领子的位置比肩部低了约 6.5cm，是为了盖住头部。（RI）

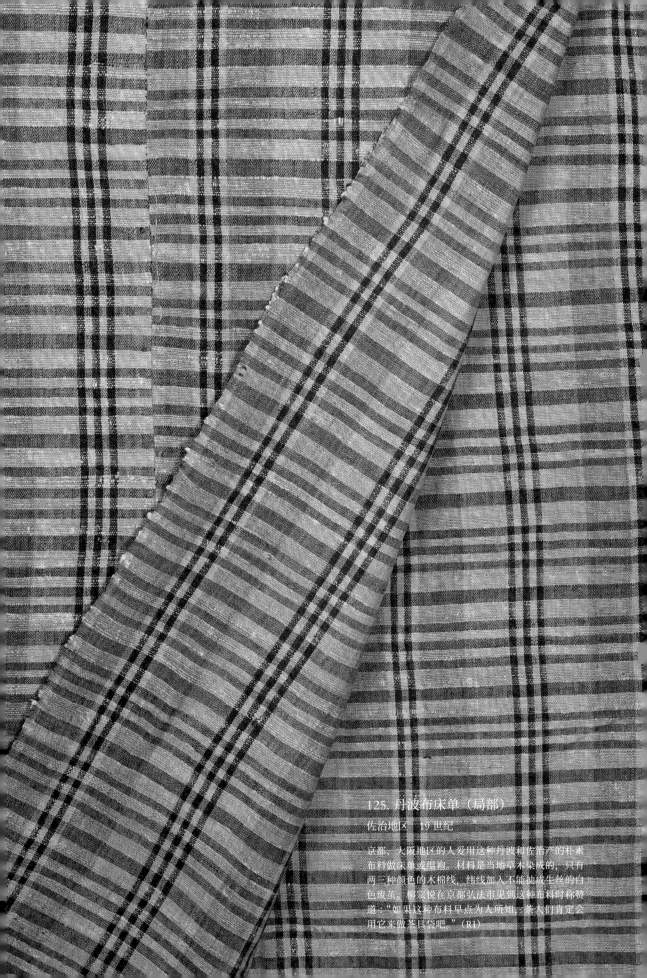

125. 丹波布床单（局部）
佐治地区·19世纪

京都、大阪地区的人爱用这种丹波和佐治产的朴素
布料做床单或褞袍。材料是当地草木染成的，只有
两三种颜色的木棉线，纬线加入不能抽成生丝的白
色废茧。柳宗悦在京都弘法市见到这种布料时称赞
道：“如果这种布料早点为大所知，茶人们肯定会
用它来做茶具袋吧。”（R1）

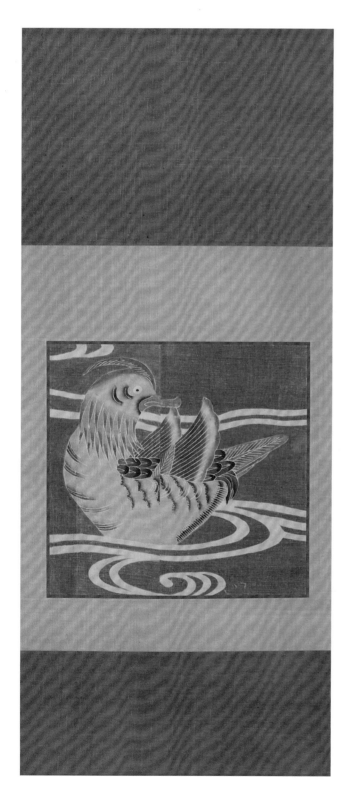

126. 加贺友禅[4] 流水鸳鸯纹布片

金泽地区　18—19 世纪　39.6cm

柔和的绿底上缓缓而动的白色水流，用胭脂等染料
上色，墨色晕染渐变，描绘出华丽的鸳鸯纹样。这
件作品是继承了友禅血脉的上品。本品原本应该是
加入了棉的丝被，从预示着夫妻和美的鸳鸯纹来看，
大概是用作新婚时的寝具。柳宗悦入手的这件布片
上只有一只鸳鸯，他便配上芥末色和紫色的底布制
成了卷轴。（RI）

127. 筒描唐狮子牡丹纹被单（右上）

19 世纪　141.7cm×138.0cm

威风凛凛的守护兽唐狮子和百花之王牡丹，用筒
描技法被绘制在被单上。江户时代中期起，木棉
在平民中也流行起来，人们在各地染坊订购蓝染
筒绘加工的木棉，用作婚礼的寝具、家具罩、包
袱布，等等。本品的纹样代表对婚后生活幸福和
长寿的祝福，另外还有熨斗、贝合[5]、茶具、宝
袋和虾等常见纹样。（RI）

128. 船柜（右下）

19 世纪　58.1cm×57.7cm

柳宗悦曾说过，船柜是日本的木质家具中最气派、
最出彩的。这个船柜原本装载在北前船[6]上，用来
收纳贵重的钱财或者文书。桦木材料经过工匠巧夺
天工的手艺精细地组装而成，表面各处装饰着兼具
结实与美观的铁部件。据悉产地是佐渡或酒田三国
地区。（TS）

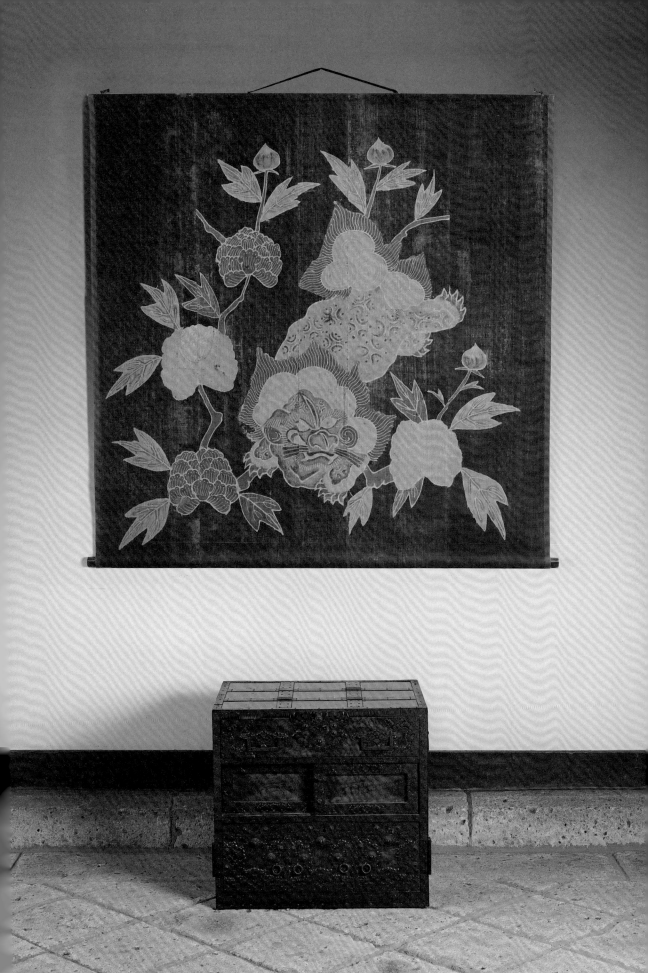

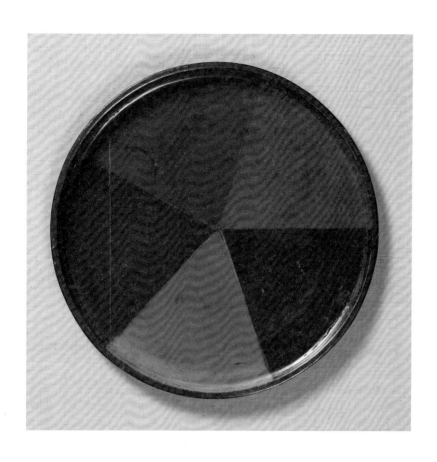

129. 五色盘

18 世纪
2.3cm×26.5cm

这只被涂成五种颜色的盘子过去大概是当茶盘来用的。色调沉静内敛，各色分界线柔和平缓，见者倾心。装饰平和素雅，今天看来仍如崭新一般。（TS）

130. 朱漆镐纹盘

18 世纪　2.9cm×45.6cm

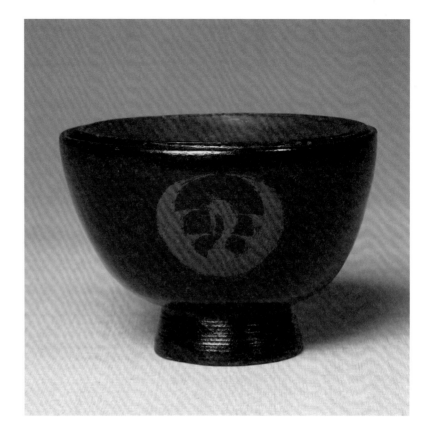

131. 漆绘鹤圆纹碗

净法寺　18 世纪
9.1cm×13.8cm

统称为"净法寺碗"的一种漆
碗，一般是三个一组，制作粗放，
在民间广为使用。因此，制作
过程比较自由随意，反而蕴藏
一种健康而有力的实用美。黑
色和红色的对比鲜明美丽，朱
漆简洁描绘出的鹤纹也很令人
赏心悦目。（TS）

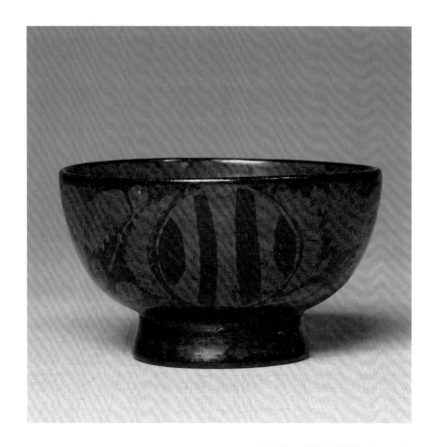

132. 漆绘三条纹碗

净法寺　17 世纪
7.8cm×13.4cm

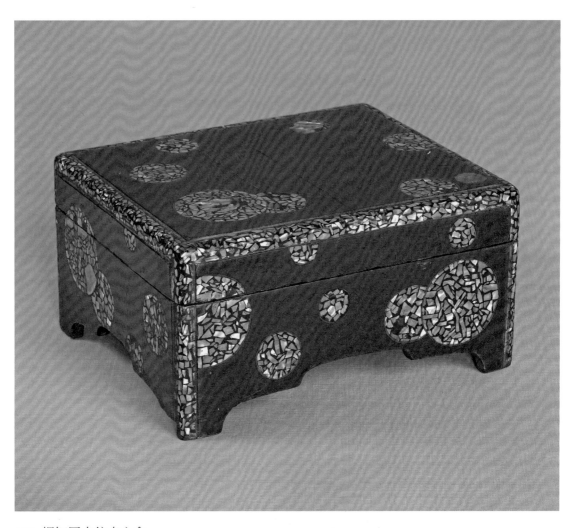

133. 螺钿圆点纹点心盒

18 世纪　13.0cm×25.5cm

这只点心盒运用"螺钿"技法将鲍鱼等贝类的壳镶嵌在表面。产地不确定，
不过可能是畿内（京都附近）。红色的箱子上散落着大大小小的圆点，边缘
也镶嵌着闪耀的贝壳，映出妙趣横生、不可言表的色彩，是体现了町人文化[7]
之美和意趣的上品。（TS）

134. 烟草店招牌

鸟取　19 世纪　132.5cm×50.5cm

江户时代的商家，为了让大家对自家店铺卖的
东西一目了然，在招牌的制作上可是下足了功
夫。这块来自鸟取的烟草店招牌是木质的，上
面写着"於路し"（磨碎）和"小う里"（零售）
的字样，和烟袋的图画。烟枪的烟嘴和烟头部
分用铜板加工，连接两者的烟杆部分也是醒目
的立体设计。（TS）

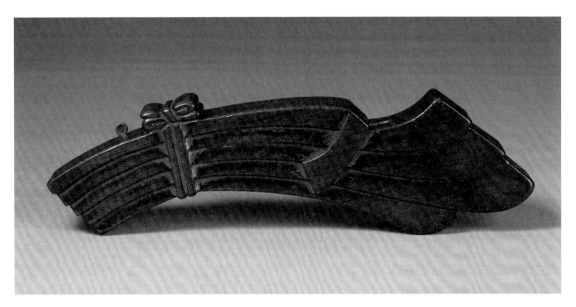

135. 熨斗形杠杆

北陆地区　19世纪　11.0cm×39.0cm

这种杠杆日语叫"自在横木"或者"自在走り"，当壶被挂在火炉上时，用来便捷地调节壶的高低。特点是用桦木精雕而成，外形是寓意吉祥的熨斗形。攀瀑的鲤鱼和水纹有"以水克火"的寓意。（TS）

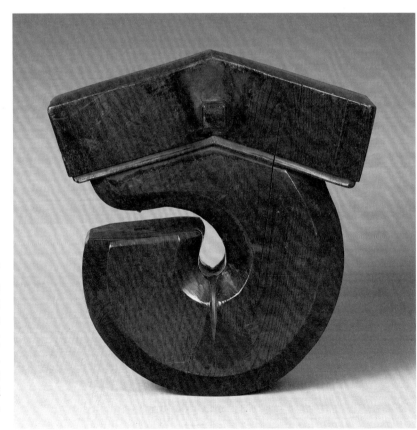

136. 大黑形钩

北陆地区　19世纪　43.0cm

这种钩子固定在天花板的梁上，是用来挂东西的道具。这个钩外形好像福神一样戴着头巾，所以被称为"大黑"形。这个钩子是桦木材料用"拭漆"手法加工而成。虽然被火炉升起的烟常年熏着，但使用者却细致地打磨护理着它。它深沉的光泽，正显示着家族的荣耀。（TS）

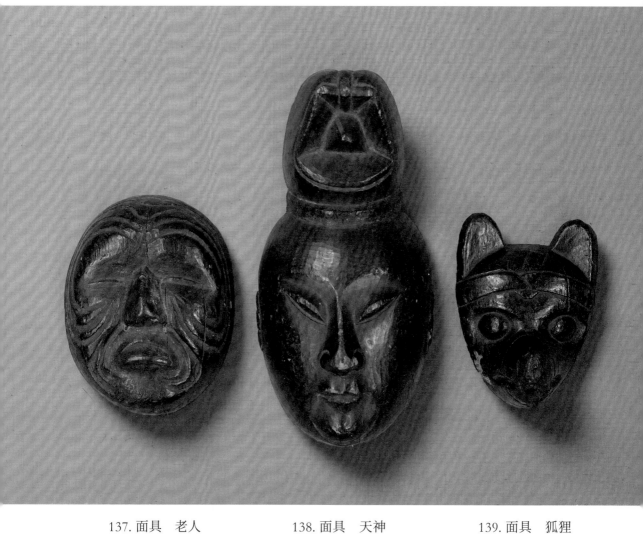

137. 面具　老人

京都　19 世纪
17.9cm×14.3cm

138. 面具　天神

京都　19 世纪
30.4cm×14.9cm

139. 面具　狐狸

京都　19 世纪
15.5cm×12.0cm

天神和老人的面具，是以"壬生狂言"而知名的京都壬生寺地区贩卖的"张
子"面具。柳宗悦认为，这些木雕面具丰富的表情和张力甚至超过现实中
的脸，因此非常喜爱。另外，这个狐狸的"张子"面具据说产自静冈。（TS）

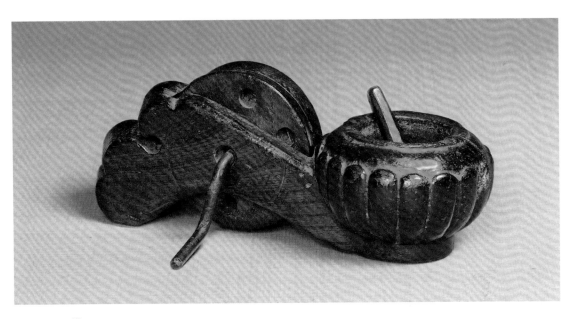

140. 墨斗 [8]

19 世纪　7.2cm×17.9cm

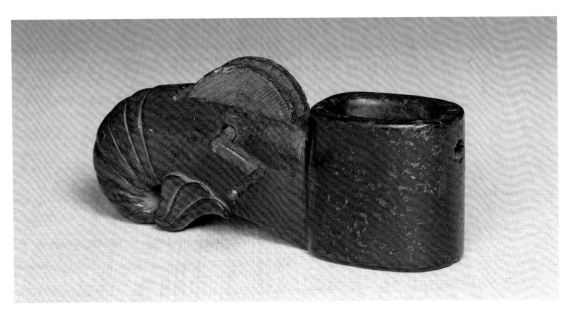

141. 虾形墨斗

19 世纪　4.1cm×14.3cm

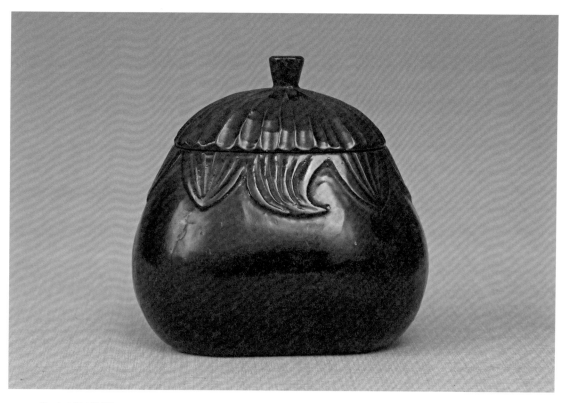

142. 茄子形烟草罐

19 世纪　11.5cm×12.0cm

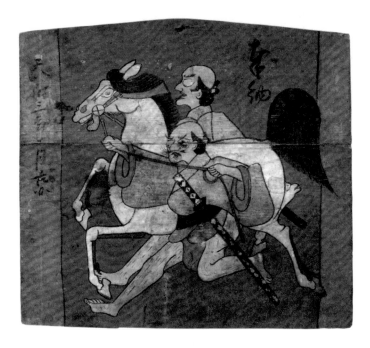

143. 绘马　曳马 [9]

东北地区　1683 年
35.0cm×38.0cm

绘马是神社中供奉的、写满人们祝福的奉纳品。这只绘马描绘了一位手拉马缰绳的仆从马夫的形象。马和人物的动态和表情都非常丰富。柳宗悦评价说，这个绘马具有让人"百看不厌的亲近感"，甚至说绘马是民间绘画中不可或缺的一部分。这个绘马上写着"天和三年"（1683 年）的字样，具有很高的史料价值。（TS）

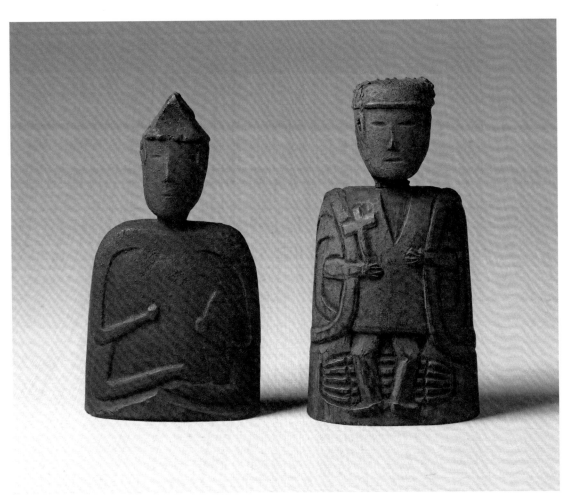

144. 惠比寿天像

19 世纪　15.5cm×9.0cm

145. 大黑天像

19 世纪　16.5cm×8.0cm

惠比寿天像和大黑天像是一对造像，均是用一块木材
雕刻出佛像全身。产地不能确定，是很好地体现了平
民淳朴信仰的上品。大黑天像手持小槌[10]，本来应该
是背着袋子的，但是佛像似乎有所破损。另外，将惠
比寿天和大黑天两位福禄之神并立的习俗源自京都，
后在日本各地流传开来。（TS）

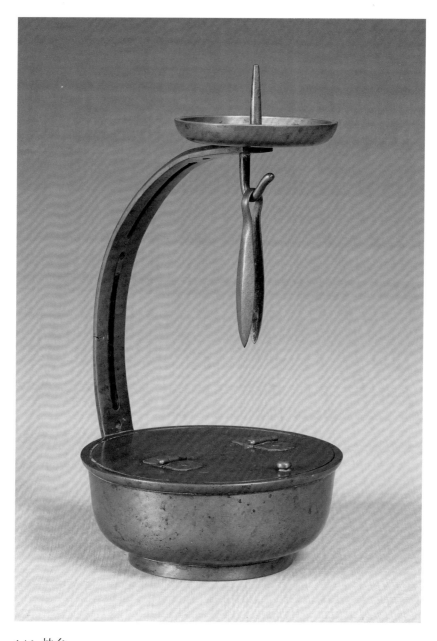

146. 烛台

19 世纪　28.0cm×15.0cm

这只烛台没有一丝一毫多余的设计，功能和创意并举。弧形的支柱刚好充当把手，放蜡烛的皿下面正好有地方挂烛芯剪。下面的台座有盖子，打开后刚好可以容纳掉下来的烛灰。本品姿态端正、令人愉悦，同时重视了实用的便捷性。它可以说是一件体现江户时代人们丰富生活的佳品，柳宗悦对其大加称赞。（CY）

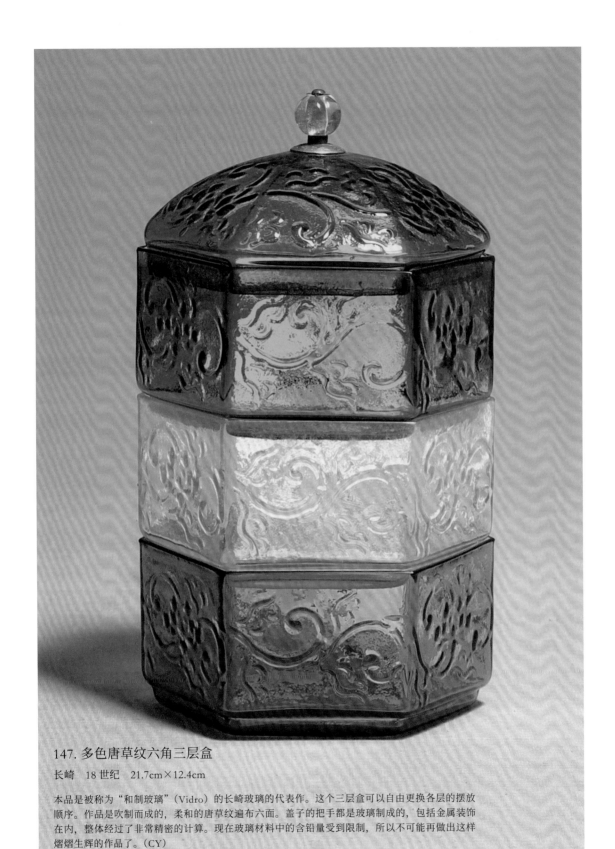

147. 多色唐草纹六角三层盒

长崎　18 世纪　21.7cm×12.4cm

本品是被称为"和制玻璃"（Vidro）的长崎玻璃的代表作。这个三层盒可以自由更换各层的摆放顺序。作品是吹制而成的，柔和的唐草纹遍布六面。盖子的把手都是玻璃制成的，包括金属装饰在内，整体经过了非常精密的计算。现在玻璃材料中的含铅量受到限制，所以不可能再做出这样熠熠生辉的作品了。（CY）

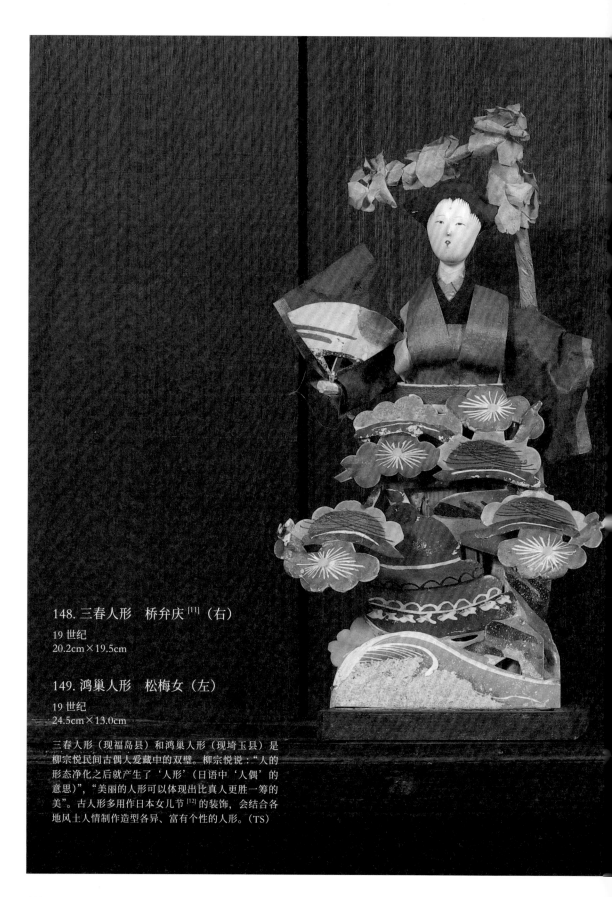

148. 三春人形　桥弁庆[11]（右）

19 世纪
20.2cm×19.5cm

149. 鸿巢人形　松梅女（左）

19 世纪
24.5cm×13.0cm

三春人形（现福岛县）和鸿巢人形（现埼玉县）是柳宗悦民间古偶人爱藏中的双璧。柳宗悦说："人的形态净化之后就产生了'人形'（日语中'人偶'的意思）"，"美丽的人形可以体现出比真人更胜一筹的美"。古人形多用作日本女儿节[12]的装饰，会结合各地风土人情制作造型各异、富有个性的人形。（TS）

150. 手压纹汤釜

17 世纪　31.0cm×36.5cm

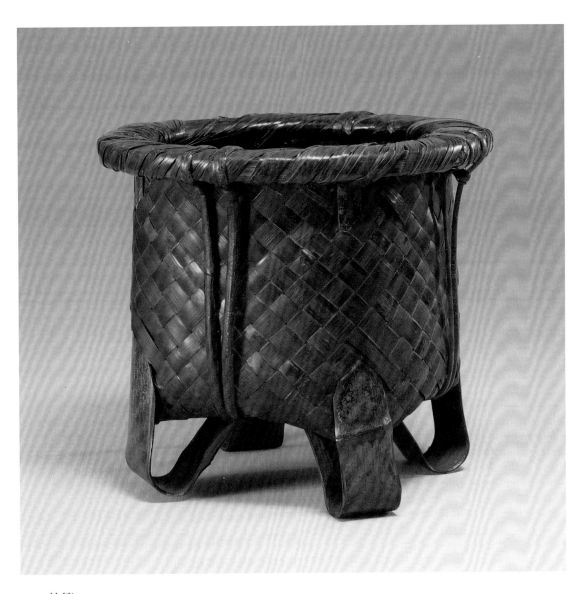

151. 竹篓

京都府　19 世纪　27.0cm×29.0cm

这个竹篓编工巧妙，篓身编好后伸出来的竹条弯折做成了腿。它能
够立起来，非常气派。竹篓用于采竹笋的时候，刚采摘的竹笋会渗
出水分，篓身下面有腿的设计，有助于保持竹篓形状。柳宗悦将京
都称为"手工业之都"，而且这里盛产竹笋，也因此产生了这样外
形的竹篓。（CY）

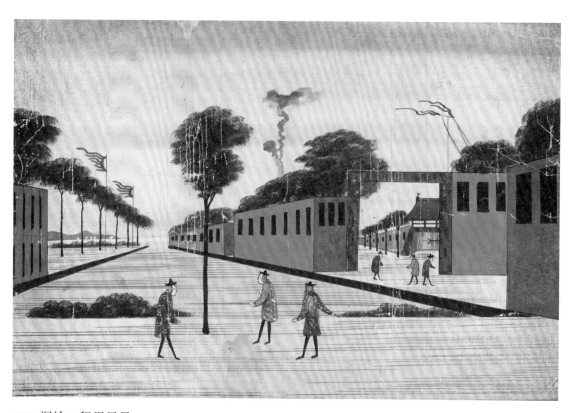

152. 泥绘　租界风景

18 世纪　21.5cm×32.0cm

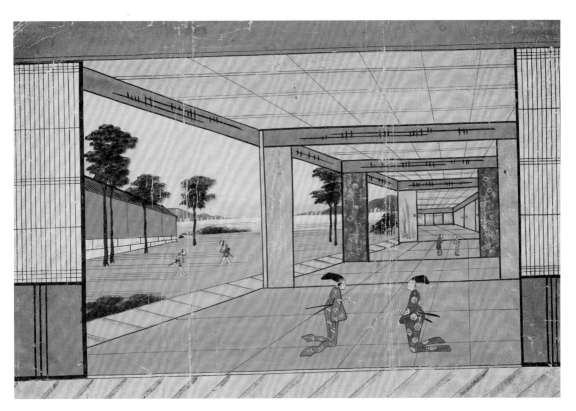

153. 泥绘　殿中

18 世纪　21.5cm×32.0cm

泥绘，是在颜料中混入胡粉制成泥绘颜料，并用这种便宜的颜料创作
的绘画作品。泥绘始于长崎，后来传播到上方、江户地区，模仿西方
传来的透视原理，强调近大远小，常描绘各地方的名胜。柳宗悦盛赞
泥绘，称其"和大津绘"[13]均为可以代表日本的民间绘画作品。（TS）

154. 大津绘　女虚无僧

18 世纪
48.5cm×21.5cm

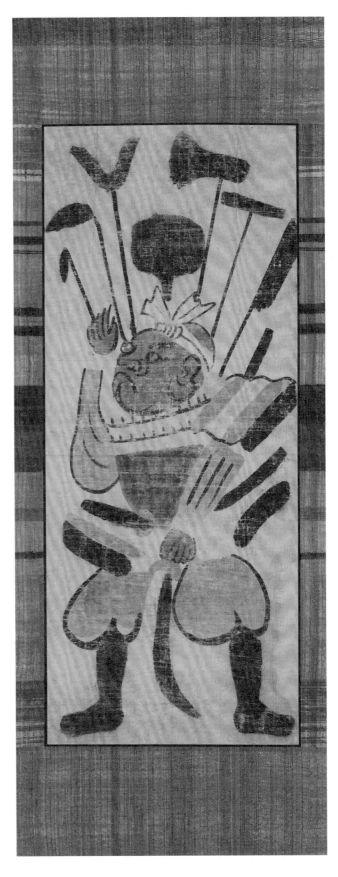

155. 大津绘　长刀弁庆

18 世纪
53.4cm×22.5cm

东海道大津驿站的西侧（追分到大谷一带）店家
鳞次栉比，向街道上往来交错的旅人贩卖神佛画
像，这便是大津绘的起源。这之后，大津绘的题
材在反映世相风俗的同时，还描绘市民风俗、戏
剧，甚至嘲讽时局等。由于反复多次绘制，笔画
多有省略，简洁的画面反而更加栩栩如生、魅力
无穷。（TS）

江户时期的民艺

杉山享司

日本美之精粹

　　南北狭长、气候风土多样的日本列岛，孕育了世界范围内来看也具有独特个性的民间工艺品。其中江户时代，可谓是日本民艺的黄金期。

　　柳宗悦指出："工艺开始成为民众之物，并逐渐消化、发展成为纯日本之物，是从德川时期[14]开始的"（《关于日本民艺馆》，1941年）。到江户时代，庶民开始参与文化创作。精致讲究的工艺文化原本仅限于贵族和武士阶层，开始逐渐渗透扩散到了市民阶层中，单纯为了观赏的器物，逐渐实用化。不实用的外形和纹样被不断简化，诞生了以"工艺之美"或"造型之美"为内核的民艺文化。

　　那么，江户时代的民间工艺或民艺为何能迅猛发展呢？这和那个时代的社会体制和生活环境有巨大的关系。在当时的幕藩体制下，与海外的往来受限，各藩国大力培育自己的产业和文化，鼓励生产地方特产。另外，也不能忘记长达250年的和平对民艺发展的贡献。这些条件加在一起，促成了日本各地独特生活文化的发展和地方丰富的民艺品的诞生。

　　今天，我们如果想发展日本固有的文化，就必须关注江户时代的民艺。因为这才是日本人"生活智慧"和"心之传统"的结晶，体现了日本独有的创造性。

（杉山享司　日本民艺馆学艺部部长）

"地方性"与"现代性"

通往《日本手工艺》之路

滨田琢司

《日本手工艺》或许是柳宗悦著作中流传最广的一本。正如他本人所说："为了吸引青少年读者，我一直花费心思，尽可能采用平易近人的叙述方式。"[15] 这本书通俗易读，在结构上涵盖了日本全国范围的手工艺成果，在内容上强化了日本的民族认同，因此吸引了许多读者。由于《日本手工艺》被读者广泛接纳，柳宗悦的"民艺"这一理念，也随之给人们留下了深刻的印象。可以说，"民艺"是柳宗悦著作中最重要的概念之一。

《日本手工艺》于日本刚刚战败后的 1948 年（昭和二十三年）出版，内容却大半是战前就写好的。校阅和出版的准备工作早早就完成了，但由于战争迟迟未能出版。校阅过的部分又经过一再修改，战后最终出版的版本，正是我们后来看到的样子。战后，关于柳宗悦修改过多少内容，我们没有考证过。但是，令人吃惊的是，书中确有涉及日本民族认同的内容，但即使是战时撰写的部分，在战后读起来也没有特别令人不适。

实际上，柳宗悦在撰写《日本手工艺》时也在同时着手编写《民艺图鉴·当代篇》。可惜的是，后者的原稿在空难中被烧毁了。柳宗悦等人在 1929 年（昭和四年）日本民艺馆开馆之前，在京都的大每会馆召开了首次大规模收藏品展会——"日本民艺品展览会"。以那时展出的藏品为主，日本民艺美术馆编辑了《日本民艺品图鉴》。按原计划，不幸被烧毁的《民艺图鉴·当代篇》应该是它的姊妹篇。《日本民艺品图鉴》主要收录了以江户地区为中心的古民艺品，而《当代篇》打算以当时流通中的（尤其是地方的）现有民艺品为对象。20 世纪 30 年代到 40 年代初开展的民艺运动，投入了许多时间在发掘地方现有的民艺品上，这本《民艺图鉴·当代篇》本该是总结了这些投入的集大成之作。

此外，《日本民艺品图鉴》《民艺图鉴·当代篇》除了对象的古今之分，还有另一个层面的不同，那就是对"民艺"的定义产生了重要变化。"民艺"一词有各种各样的定义。一般来说，"民艺"就是"民众日常使用的工艺品"的意思[16]。这一定义涉及了多少"地方性"呢？我们仿佛能感受到两本书在"地方性"关注度上略有差异。《日本民艺品图鉴》和《民艺图鉴·当代篇》正是在"地方性"这点上存在巨大差异。关于上述展会的展品，柳宗悦是这样介绍的（引文有些长[17]）：

> 我们惊叹于这些"粗物"，正是因为它们具有激发我们内心革命的力量……这是一种对价值判断的颠覆。因为，比起刻着作者大名的"署名"之作，这些"无名"之作展现出了更深层次的美。比起彰显自我，无心插柳反而能孕育

出更高层次的美。比起以稀为贵的东西，我们却从量产廉价物中找到了更胜一筹的美。这种美不是源自对技巧的苦心雕琢，而是源自以日常实用性为优先的宗旨，是一种高尚、丰富之美。比起出于兴致创造的作品，单调的重复性劳作产生的作品反而更能展现出美。因为往往是排除杂念、朴素单纯的产品得以胜出。比起为了某一个人设计制作器物，继承传统才能产生更令人惊叹的创造。要知道，孕育美的母亲是秩序而非自由，是齐心协力而非单打独斗，是社会而非个人。因此，我们一定要学会在轻视平凡的世界里发现真正的不平凡。甚至说，我们需要懂得：正是那些被说成是平庸的民众，创造出了更高层次的美。

这里的"粗物"是指这次展会上展出的作品，也是早期民艺运动中"民艺"的同义词。这里柳宗悦列出多组对比词："无名"胜过"署名"，"无心插柳"胜过"彰显自我"，"量产"胜过"稀少"。柳宗悦提出，民艺之美往往在于前者，并叙述了这种发现具有怎样划时代的意义。虽然他指出了"民艺"的诸多特点，但并没有论及"地方性"和"乡土性"。在民艺运动的初期，"民艺"首先强调的是与"贵族性"对立的"民众性"。它的另一个重要特点是，强调民众性而选出的工艺品，多数是很久以前制造的古物。

经过 20 世纪 30 年代，具有"地方性"的工艺品蓬勃发展，与中央地区的工艺品分庭抗礼。东北和九州以及冲绳等所谓的"周边"地域的工艺品，纷纷受到了人们的关注。比如，在 1939 年（昭和十四年）的《民艺与东北》一文中，柳宗悦提到，民艺品为了"达到确实的美"，需要自然、历史和道德三方面。其中关于"自然"，正如柳宗悦所说："地方性会赋予工艺令人惊叹的变化"，"地方性"作为重要元素首次得到肯定。另外，关于各地方具有的意义，柳宗悦这样叙述道[18]：

现在，在日本的哪些地方，保留着何种民艺品呢？为了调查这些，我们一直不断地去日本各地探寻。不可思议的是，我们发现，在那些所谓全日本最贫穷的地方：东北地区和琉球地区，至今仍切实保存着许多手艺，生产着各种各样鲜活的民艺品。这两个地方处在日本的最北和最南，遥遥相望，按说都是远离中央文化的闭塞之地。然而，从另一个角度来看，它们只是落后于新生文化的地区罢了。转念一想，正因如此，这些地方得以至今保留着当地传统文化。而那些离中央地区较近的藩国，却早已失去了它们固有的特色。国际化确实有所进展，但日本独有的特质却日益淡化了。所以，要想保持日本的固有特性，各地方的存在非常重要。

以上两段引文之间相隔二十年。正如文中所说："现在，在日本的哪些地方，保留着何种民艺品呢？为了调查这些，我们一直不断地去日本各地探寻。"这二十年间，柳宗悦等人前往日本全国的各产地，发掘地方保存

的民艺品。《日本手工艺》一书，正是在这一过程中取得的最重要成果。

这个过程中，将"民艺"这一概念，和地方手工艺品这一具体事物紧密联系在了一起。同时，"民艺"看起来（与《民艺图鉴·当代篇》的标题背道而驰）在某种程度上将"现代性"暂时放在了一边。从"贵族—民众"这组对比中，我们可以提炼出一个民艺的重要元素，就是"实用性"。柳宗悦口中的"用"不一定就是指"便于使用"，但是和贵族式手工艺品相比，他更强调民众实际日常使用的器物中蕴含的美，这也正是"实用性"的意思。站在这个视角来看，"民艺"作为满足民众日常需求的物品，也就比较自然地和"现代性"联系在了一起。柳宗悦的大儿子、第三任日本民艺馆馆长柳宗理在20世纪80年代提出的"新工艺"的概念中，囊括了博朗的计算器和电动剃须刀，凌美钢笔和吉普车，等等。可以说，他提出的这些"现代民艺"是从"贵族—民众"提炼出的"民艺"概念中延伸出来的。[19] 但是，柳宗理的这一想法在当时民艺运动者中并没有被接纳。其中的一个重要原因就是那一时期的"民艺"概念已经和"地方性"绑在一起了。

换句话说，博朗的计算器和电动剃须刀确实是民众常用的物品，设计上也有美感，但并不具备"地方性"，因而算不上是"民艺"。我想直至今日很多人也会有同感。民艺运动正是在《日

本手工艺》一书诞生后二十年里将这种观念确立下来的。

书中对比的重点从"贵族—民众"变为"中央—地方"，关注重心的转换使得对"现代性"问题的探讨变得困难起来。不过，从另一方面来说，这种转换确实使民艺运动的视野更加宽阔了。充分网罗全国的民艺品和将关注重心转移到地方现有产品，二者本就是并行不悖的。更重要的是，在这一过程中，产地和生产者的紧密结合扩大了民艺运动的规模。与单纯的古董赏玩或产业振兴不同，民艺运动赋予了地方手工艺价值，具有重大的意义。所以，正如本文开头所说，《日本手工艺》是柳宗悦所有著作中影响最大的一本。

那么，回顾了这一系列的变迁，我们今天又该如何来读这本书呢？如柳宗悦在书的前面所写的，在日本"并没有普及关于手工艺重要性的思考"。而这本书的目的之一，就是为了避免这些手艺因人们的漠视而失传，并告诉人们它们的重要性。[20]（是否成功保护了手工艺免于失传另说）传递重要性这个目的本身，可以说已经实现了。今天，"手工艺"的重要性可以说众人皆知，在此基础上，那个问题再次摆在我们面前——在《日本手工艺》成书过程中被逐渐淡化的"现代性"问题。从"贵族—民众"到"中央—地方"的重心转变，从《日本手工艺》中再次回溯"地方性"和"现代性"思想的起点，我想，

这将是今后民艺和民艺运动探索的重点。比如，关注本文提及的手工艺的未来，进一步探讨手和机器、地方性和现代性、设计等话题。关于手工艺的具体工序，下次有机会再细聊。这次主要想向大家介绍柳宗悦等人创作《日本手工艺》一书的背景，并希望抛砖引玉，为今后提供一些新思路。

（滨田琢司　南山大学人文学院教授）

回顾柳宗悦的旅程

杉山享司

为旅途而生的人

旅途会塑造人。回顾柳宗悦的一生，就会发现：旅途为他的人生增色添彩，带来累累硕果。柳宗悦可以说是一个为旅途而生的人。

此外，旅途更是为了与不曾被人发现之美相遇，与默默无闻的工匠相遇，通过日常的器物描绘出这个国家和民族的身姿，这是怎样前无古人的探索啊！

柳宗悦本人是如何描述自己的旅途的呢？"我们为找寻日本各地孕育出的民艺品，开始踏上漫长不间断的旅程。北至津轻，南至萨州，不是为了探索古已有之的作品，而是试图了解现在这些地方在生产着什么。"（《地方的民艺》，1934 年）

在这个熟悉的世界里，在离我们很近的地方，有一个我们都会错过的美的世界。为了看清这个世界的全貌，柳宗悦在民艺运动的伙伴或妻子兼子的陪伴下，踏上旅途，前往日本本土、冲绳和朝鲜半岛，中国大陆和中国台湾以及欧美等地。

想必一定有人觉得"有钱人的旅行一定是轻松又快乐的"。可是，对于柳宗悦而言，旅行不是游山玩水，而是去完成"美究竟是什么"这一毕生事业，有时甚至会危及性命。

柳宗悦在给他的弟子、染色家冈村吉右卫门的信中这样写道："虽是意料之中，但此行程着实艰难。在高萩站遭到机枪扫射，几乎丢了性命。车子一刻不停地驶过烧得火红的仙台，那场景令人胆战心惊。"（1945 年 7 月 14 日）1943 年 3 月，在前往中国台湾的一次工艺考察中，柳宗悦的船也遭到了潜水艇鱼雷的攻击，可谓在路途中赌上了性命。

那么，驱使柳宗悦踏上旅途的动力是什么？恐怕是为了让无人关注过的民艺世界能见到光明、受到正当评价的使命感，也为了让世界更美好的心愿吧。此外，让那些在近代化的急速发展中不断凋零、濒临消失的地方手工艺能存续并复兴的迫切祈愿，一直重重地压在柳宗悦背上。

旅途之始

柳宗悦首次真正地踏上旅途，是去朝鲜半岛和中国的那次旅行。那是 1916 年，距离他通过浅川伯教与朝鲜陶瓷命运般的相遇，已经过去两年。朝鲜陶瓷让柳宗悦开始思考"平凡工匠制作的日常用品，为何如此美丽动人？"这一命题。为了寻求答案，他踏上了最初的旅途。

出发之际，柳宗悦说："希望能尽量看到更多绘画、建筑、雕刻、陶器，通过艺术来理解东洋精神是我的一个夙愿。我很高兴能得到这次机会。在北京应该能遇到利奇，这是我最期待的事

了。"(《白桦》编辑录，1916 年 8 月号）柳宗悦从下关出发，坐上前往釜山的船，拜访了海印寺和新罗时代的古都庆州，包括当地的古刹佛寺和石窟庵等。随后，他步行前往首尔。到达后，柳宗悦在挚友浅川巧（浅川伯教的弟弟）家中借住了约半个月。那段时间，他每天和浅川兄弟到市场、工具店逛逛，买些生活中用得上的传统器物。在朝鲜半岛的这段经历给他带来了比预想还要深刻的感触，他写道："迄今为止，我等一直都只介绍西洋艺术，但今后打算以全新的眼光来介绍东洋作品了。无论是精神还是表现上看，我们固有的艺术都如此令人惊叹。我相信，我辈以全新的心来回顾这些艺术，会是一件意义深远的事。……我们汲取的养分，甚至已经滋养到了异国的土壤。从今往后，我辈更应该要充分发掘自己国土上固有的泉眼。这是这

次旅行中令我深有感触的一点。"(《白桦》编辑录，1916 年 11 月号）

柳宗悦通过此次旅行，意识到了东洋艺术中蕴含的民族之美，他对于美的关注点也从西洋转向了东洋。另外，柳宗悦的这次朝鲜半岛之旅，对苦于日本殖民统治的朝鲜人民而言也是一种激励。

1919 年日本政府对于朝鲜爆发的"三一独立运动"的镇压以及 1923 年关东大地震时发生的残害朝鲜人事件，都令柳宗悦痛心疾首。为了表达对朝鲜人民的关切，他和妻子兼子渡海赴朝开展演讲和音乐会。

到 1940 年为止，柳宗悦的朝鲜之旅共计 21 次。考虑到当时的交通状况，这足以看出他对于朝鲜文化深切的热爱。每一次的旅行，都勾起他对下次旅行的向往。

正如他本人所说："对于朝鲜器物的喜爱，促使我确立了种种人生方向。故而感触越来越深。"(《四十年回想》，1959 年）对柳宗悦而言，与朝鲜工艺的相遇是他确立之后人生方向的重大契机。

寻访木喰佛

1924 年开始的木喰佛寻访之旅是柳宗悦去往日本各地旅行的缘起。木喰佛是指江户时代中后期游僧木喰上人所雕刻的木雕佛像，具体细节可见他的《木喰上人发现之缘起》（1925 年）一文。

对于找到遗落在全国各地的木喰佛，让世人广泛了解到这些佛像的价值，探明刻在佛像上的木喰上人的功绩，柳宗悦抱有超乎寻常的热情。和木喰佛的偶遇，让柳宗悦与木喰佛的故事成为一段令人难忘的佳话。

1924 年 1 月，在浅川巧的邀请下，柳宗

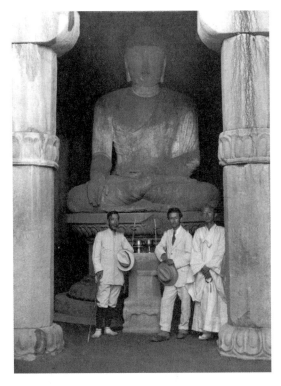

摄于庆州石窟庵（1916 年），中为柳宗悦

悦偶然旅行前往山梨县甲府，在旅途中与木喰佛不期而遇。柳宗悦这样描述那个惊艳的时刻："黑暗的库房前放着两尊佛像，经过那里时，我的视线不经意扫过了它们（倘若那时佛像上正好盖着一块布，我大概一辈子不会遇到木喰上人了）。我的心一下子被它们夺走了。"

自那时起，柳宗悦寻访木喰上人的出生地甲州丸畑，找到了木喰上人亲笔书写的原稿和住宿登记簿等，考察大有进展。同样令人惊叹的还有柳宗悦的专注力。他精神饱满地赴日本全国各地探访，一个个地找到散落在偏僻村庄的木喰佛像。在此列举一下他的考察所到之处：1924 年 8 月考察了佐渡，9 月考察了栃木县和静冈县，10 月考察了新潟县，11 月考察了爱知县三河。1925 年 1 月考察九州各地，2 月是四国地区，4 月是山口，

5 月再次考察栃木县，7 月前往京都和山梨县，8 月是长野、山梨、静冈、佐渡、新潟，9 月是滋贺和远州（静冈县），12 月是纪州（和歌山县），1926 年 2 月去了丹波（兵库县）和长野县。短短一年半里，柳宗悦在日本全国找到了 350 多尊木喰佛像。

另外，考察木喰佛像的旅程，也是《日本手工艺》的发现之旅。柳宗悦在旅途中发现，"在那些真正地方的、乡土的、民间的用品中，那些自然涌现的、不做作的产品中，蕴含着真正的美之法则"（《木喰上人发现之缘起》，1925）。这一事实在柳宗悦的眼里和心头点燃了一把燎原之火。

在和挚友陶艺家河井宽次郎、滨田庄司前往纪州考察木喰佛的途中（1925 年 12 月），他们为那些俗称"粗物"的民间日常用品取了一个新的称呼，将"民众的工艺"简化，创造了"民艺"一词。第二年，即 1926 年，发表的《日本民艺美术馆设立宗旨》筹划建立民艺美术馆，以树立新的美学标准。1928 年出版了首部真正的工艺论著作《工艺之道》，1931 年创立了介绍民艺的杂志《工艺》。旨在发掘生活之美的民艺运动正式拉开序幕。

《日本手工艺》之旅

《日本民艺美术馆设立宗旨》是柳宗悦、富本宪吉、河井宽次郎、滨田庄司联名发表的。自此，民艺馆的建立迈出了第一步。那一年，柳宗悦 37 岁，富本宪吉 40 岁，河井宽次郎 36 岁，滨田庄司 32 岁。

《宗旨》中明确提出，民艺馆的首要作用是"树立美的标准"。柳宗悦专心收集江户时期为主的古代作品，为了将"民艺"之美概念具体化而竭心尽力。1927 年在东京鸠居堂

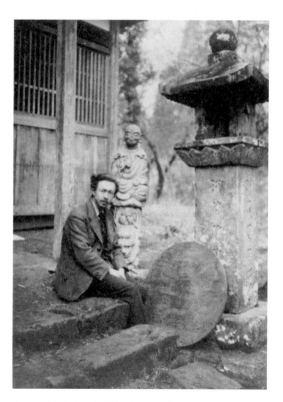

在日向国分寺考察木喰佛的柳宗悦（1925 年）

举办了"日本民艺品展览会",为民艺品展览拉开序幕。

另外,柳宗悦还积极着眼于同时代生产的民艺品。"我们的工作既要赞美过去,还一定要认可当下,为未来做好准备。"(《日本民艺美术馆设立宗旨》)如上所述,柳宗悦从过去和现在的手工艺中选出佳作,为以后的制作展示了"工艺品正确的姿态"。

1927 年 12 月,柳宗悦开始前往东北、山阴、九州地区考察。以柳宗悦为首的民艺运动者们开始在日本各地如火如荼地开展民艺考察和收集活动,其过程长达数十年。他们的活动覆盖了东北、北陆、中国、四国、九州和冲绳等日本全国各地,考察对象包括:陶瓷、染织、木漆器、金属工艺、竹制工艺、纸工艺等各个领域。

从一开始就没有哪次旅程是准备万全的。"并非是我们不知疲惫,大部分情况下是别无选择。我们如果停下脚步,那些物品可不会主动来找我们。所有地方都是未经开拓的处女地。"(《地方的民艺》,1934 年)如上所述,他们只能依靠自己的双脚、双眼,"摸着石头过河"。虽然从文书、与当地人的对话中能找到一些线索,但考察也常迷失方向或没能找到心动的物品。

参与过民艺考察的柳宗理(柳宗悦长子、工业设计师、日本民艺馆第三任馆长)回忆起那段时期说道:"我曾和外村(吉之介)先生一起在伊势白滨海边溜达,还曾因为向农家张望,被巡逻员当成可疑人士带走。好在外村先生口才了得,解释了一通之后才被平安释放。"(《谈谈关于父母的回忆》,载《民艺》549 号)

这些日本各地的民艺考察成果的集大成之作,就是《日本手工艺》(1948 年)一书。

在这本著作中,柳宗悦称赞日本为"手工艺之国",谈到了手工艺对于日本有多么重要,论述了留存丰富手工艺技术的各地方对日本而言起到如何巨大的作用。

以百货商场为舞台

以日本全国范围的民艺考察之旅为契机,各地出现了非常多的支持者。民艺运动参与者的建议和指导,在各地开花结果,由于流通产生了新的产业,促使民艺店开设。百货商场举办了民艺展等,民艺品价值的启蒙和普及活动正式开展起来。

这样的活动,总是与经济和社会问题息息相关。柳宗悦为保护各地的传统,复兴正确的手工艺,生产和普及新的日常工艺品赋

在檜枝岐(福岛县)考察的柳宗悦(约 1940 年)

予了了重大的意义。并对此抱有真挚而强烈的热情。由此，地方的工人们也受到了巨大的激励，对产地的振兴做出了不少贡献。

回顾在百货店举办的民艺展记录，会发现从 1932 年开始，开设变得越来越频繁。直到柳宗悦去世的 1961 年，于高岛屋、三越百货、松坂屋、白木屋、大丸百货等商店内，举办了 300 多次民艺展。若是加上河井宽次郎、滨田庄司、伯纳德·利奇、栋方志功、芹泽銈介等参与民艺运动的创作者的个人展，数量还会更多。

其中，1934 年 11 月在东京高岛屋开展的"现代日本民艺展览会"（次年在大阪高岛屋举办），是百货商场举办的民艺展中规模最大的。作为展品暨商品的民艺品达到 1500 多种，最后卖出 2 万多件。河井宽次郎、滨田庄司为代表的参与者们，从前一年开始，8 次去往日本全国考察，收集来这些民艺品。

另外，这次展会中还有利奇设计的书斋、滨田庄司设计的食堂、河井宽次郎设计的厨房等，按今天所谓"样板房"的形式展示出来。会场内还有现场制作展示，如：山形县天童地区的将棋子、宫城县鸣子地区的旋木质品、岩手县的毛织品等。在当时，这种展示活动可以说具有划时代意义。

展会结束后，柳宗悦这样评价在百货商店举办民艺展的意义："能将新作工艺品轻松地卖给普通消费者，这让我十分开心。与作为古董被人用重金和执念买走截然不同，顾客为生活所需而选购这些物品才符合我的本意。将这些产品介绍给大家，若今后也能卖出这样的数量，不知会对农村有多大帮助呢。这次展会让我们都感到肩上背负了新的重大使命。"（《同人杂录》，载《工艺》第 48 号）

同年 6 月，日本民艺协会成立，柳宗悦担任首届会长。两年后的 1936 年，令人心心念念的日本民艺馆在东京驹场开馆。柳宗悦作为首任馆长，继续在国内外展开民艺和收藏之旅，并组织各类活动，如展会企划、民艺主题演讲和出版物发行等。此外，这些活动和各地民艺馆的建成有着紧密的联系。

旅途结束

如本文开头所说，柳宗悦是为旅途而生的人，也是在旅途中不断学习的人。即使是对旅行过这么多次的人来说，1938—1940 年的四次冲绳之旅也是别具一格。

柳宗悦等人初次到访南海之岛——冲绳，就为这个"美的王国"而惊叹。陶器和染织品等手工艺自不必说，保留了古代风格的首里城街巷，渗透到住民的日常生活中的精灵信仰，都让柳宗悦一行人为它的魅力所倾倒。特别是对民艺运动参与者中的染色家芹泽銈介产生了巨大影响。

1941 年，日本民艺馆举办了"日本当代民艺品展"。这次展览会回顾了迄今走访日本全国的民艺考察的成果。柳宗悦为了这次展会，委托芹泽銈介制作了"日本民艺地图（当代日本民艺）"。

这幅装饰在屏风上的地图，将柳宗悦和伙伴们的旅行足迹视觉化，出色地表现了日本手工艺的丰富多样性。

关于这个作品，民艺运动的同人、精神科医生兼美术评论家式场隆三郎这样评价道："在芹泽銈介的努力下，三幅精美巨大的日本民艺地图屏风，因其华美和翔实，在展厅内熠熠生辉。我认为，它不仅是民艺馆之宝，更是日本的国宝级力作。"（《编辑后记》，载《民艺月刊》1941 年 3 月号）

摄于冲绳壶屋的新垣荣德窑场
前排左起：田中俊雄、滨田庄司、新垣荣德、柳宗悦
后排左起：柳悦孝、金城次郎、芹泽銈介
（第二次冲绳考察之旅，1939 年 4 月）

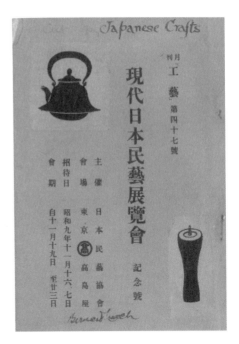

《工艺》杂志（第 47 号）分印册
《现代日本民艺展览会》纪念号（1934 年）

综上所述，柳宗悦告诉人们，正是那些扎根于风土和传统而生的各地民艺品的存在，让日本更加美丽。他还指出：民艺品作为日本人"生活智慧"和"心灵传统"的结晶，浓重地体现了日本的独创性，价值重大。

只是，我们要注意一点：热爱和尊重本国的民艺品与狭隘的民族主义并无关联。正如民艺之美的发现始于朝鲜半岛之旅，尊重不同文化的独特性是一种智慧，它源于对其他文化的正确理解与宽容。

柳宗悦从他的旅行经历出发，带给我们这些教诲。这是我想好好铭刻在心的一段话：

我们要尊重固有之物，但没有诽谤或污辱他国之物的意思。如果拿樱花来诽谤梅花，所有人都会觉得愚蠢吧。国家之间也要互相尊重其固有之物。有趣的是，真正具有国民性和乡土性的器物，虽然外形不同，其内核却有契合之处。从这种意义上说，真正具有民族性的器物都是彼此亲近的兄弟啊。世界大同的道理，反而是从固有之物中得到印证的。

（杉山享司　日本民艺馆学艺部长）

生活中的料理与杂器之美

土井善晴

今年我有幸在两所大学开设了以"食与器"为题的两门课程。一门面向食品专业的大学生，另一门面向学习制陶的大学生，分别就日本料理的烹饪和器具之间的关联进行讲解。不过，我在和学生聊天时得知，前者虽然学习食材和烹饪相关的技术，却不学习关于器具的知识；后者则认为，器具怎么用是使用者的自由，并不能主动思考到烹饪或料理的事情。在与"食与器"相关的教育一线，大家似乎还不曾将两者放在一起思考。过去，大家也许觉得这些不用特意去学，依靠社会常识就好了。各家各户都基于对常识的理解，用自己的方式去体验食物。不过，时至今日，我感到"食与器"二者应当结合起来，并有必要进行相关教育。因为"民以食为天"，一食一餐，关系到人的性命与身份认同，绝不是任君随意、放任自流的事。"器"则和"食"紧密联系在一起，与我们的生活息息相关。我希望大家能有这样的自觉意识：在甄选盛食材、菜品的容器这方面，日本是能提供无数种选择的世界工艺之国。

容器的范畴

料理和容器的关系，就像人和衣服的关系一样，是能让料理看起来更美的东西。衣服的搭配应遵循"TPO"（时间、地点、场合）原则，选出适应需要的打扮。这一点，和餐具的选择一样。

非常重要的就是，要区分"特殊"和"日常"。节庆或者活动等特殊的日子使用的餐具，和日常使用的餐具要区分开来，比如正月里用来盛镜饼的三宝台[21]、漆制的"重箱"[22]、宴会时用的赤绘大盘，等等。或者将自己珍视的餐具作为节庆专用餐具，和日常使用的容器区分开。通过区分餐具，来用适合的容器盛适合的料理，制造生活的韵律。

所有的料理都起源于家庭料理。家庭料理的传承，形成了美食的传统。不过，江户时代以后，大厨们开始纷纷出版食谱，一些稀有的料理在民间流传开来。随着菜式逐渐丰富和豪华起来，一提到"料理"，大家就会联想起餐厅的豪华大餐。如果能分别享受不同的美食自然是好事，不过若是忘记了料理原本的样子，就是文化和传统的流失了。另外，食文化一旦消失，就可能再也找不回来了。我们必须意识到，如果没有我们的努力和重视，食文化就很难保存下来。

关于容器，当它开始与美学相关联，成为工艺文化载体时，其使用目的也会逐渐多样化。加之人们对自由的错误理解，使这个话题越发复杂起来。当我们谈到容器时，首先要明确，讨论的对象属于哪个范畴。根据不同的场合容器的范畴也是不同的。正如这篇的标题不是"食与器"，而是"生活中的料理与杂器之美"那样。

杂器之美

北大路鲁山人 [23] 说过："学习料理时，一半是在学习容器。"这句话道出了以古董和名器为核心的日本美学理念。茶人们建立了一套新的秩序，某种意义上说，是学习特定的器具的美。鲁山人在《料理表演》这篇随笔中写道："家庭料理才是料理真正的本心。因为餐厅的料理不过是将其美化和形式化，用虚浮的藻饰欺骗人们罢了……餐厅的料理不过是一种表演，不过，也必须有影帝级别的演技才行得通……"可见，鲁山人对餐厅这种多余的"料理表演"感到担忧。餐厅为了配得上渴望的定价，多此一举地使用大盘子或猎奇的装饰性容器。这种行为被很多餐厅和厨师效仿，有时即使在家庭料理中也能见到。

虽说角度略有不同，不过柳宗悦和鲁山人所明确揭示的美的事物与美学理念，都在我们的生活中急速消逝。现代社会中更追求便利、快速，而永恒、美和情绪之类，则渐渐被牺牲掉了。这个现象应该称不上是"合理"变化。日常生活中的美能够滋润和安抚我们的心灵，成为生活的力量。金属制的笊篱在功能上更好用，但用竹制笊篱将刚刚煮好、色泽鲜嫩五月豆子捞起来，那种水沥沥而下的美感，是金属制笊篱所比不了的。用竹制笊篱捞煮熟的鱼时，水分能均匀地被沥干，而且竹制不容易腐坏，可以根据情况长时间使用。请大家回忆一下，我们的生活中那些一下子就能想得到的美的器物。

在现代社会的"民艺"生活中，为了让这些蕴含生活喜悦的美物不要消失，需要在我们这些平凡人的日常中做出具体的努力，这样才能守护人类的幸福。

柳宗悦说过："看看餐桌上摆放的餐具，就能判断这个国家的丰富度。"也就是说，餐具的数量象征着其背后人民生活的丰富程度。餐具不仅是为了让料理外观更好看的东西。不过，即使是只追求美就行，餐桌上那些流于表面的设计，顶多是乍一看觉得美罢了。那样的东西，想必大家已经看腻了。相反，真正美的容器，是在健全、美好的生活中创造出来的。真正的美，是由于被反复使用，进而才散发出活力与光彩的。

柳宗悦是杂器之美的发现者，他看到了那些谁都不曾关注过的、日常使用的粗物的美。而这，也正是民艺运动的开端。杂器美在哪里这个问题，柳宗悦已经在《民艺四十年》一书的《杂器之美》这篇文章中说明了。在柳宗悦看来，杂器是为了日常使用的道具，并不是为了装饰房间、增光添彩的物件。所有杂器，都不过是些每天生活的必需品，一定要实用耐久、厚重结实。这些朴素的器具中蕴藏着惊人之美。另外，这本书的《工艺之美》一文中提到，器具若是脱离了用途，就失去了生命。器具若是不中用的话，也就没有了意义。器具从一开始就忠诚地为人们服务着。所以，工艺之美是奉献之美。一切的美都源于奉献之心，这揭示了美诞生的秘密。

家庭料理是不求回报的爱

民艺与家庭料理的共同点是，它们都源

自一种不求回报的爱。家常菜，是不加修饰的。加以修饰而使其看起来精美的，那是节庆宴会的料理。如果是日常饮食，吃着好吃的皮就没必要剥掉。比起去皮后看起来精美的造型，食物本身完完整整、不额外加工的样子就挺好的。食物本身就足以让人感到活力、美观和美味了。对顽强活着的人来说，生活中应该充满"真善美"："真实"而不虚伪，"善良"而不算计，"美好"而无浊秽，这些正是人类本就向往和喜爱的。

所以，料理也不需要复杂的工序。我觉得，旧时用土灶台做的朴素的一菜一汤就挺好的。生活中不可能每天都山珍海味，也不必如此，因为那样是对食材的浪费。一菜一汤，即米饭、腌菜配上味增汤。我们应该知道这当中的每一样都不是单纯靠人类技术就能做出来的。米饭没经过任何调味，味增汤和腌菜的美味和营养价值，是通过无数微生物活动而产生的。而且，就像花与山川百看不厌一样，正因为是非人工的自然产物，才能每天吃也不会感到厌倦。百吃不腻，正是因为我们体内的自然与大自然交汇、融合，每一个细胞都感受到愉悦，体会到"自在和美味"。

日常饮食用到的器具被柳宗悦称为"杂器"。所有的杂器都是"工具"，为了食材、为了料理而用的工具。"工具的使用"不是为

厨房用的精美竹笊能让食材均匀地脱水，不易腐烂

了工具本身而劳动，而是为了完成别的什么东西而劳动。可以说，工具是为了别的东西而无私奉献地"馈赠"[24]着自己的劳动。

杂器的使用者是食材、备好的材料或者菜品，杂器为之提供场所，为之服务。人类要做的，不过是把食物放进去。仅此一举，就可以制造出美。

西餐用的盘子也是工具，或者应该说是充当了"瓷制的案板"，人们可以一边用刀子切上面的肉，一边食用。为了使餐刀在上面用力时也不会晃动发出声响，底座必须又大又结实，能稳稳支撑住盘身才行。研钵为了捣碎芝麻拌菜，所以一般是稳重而结实的外形。冲泡抹茶的茶碗在重视美观的同时，也是贯穿泡茶全过程的工具。所以，比起喝茶的时候，更重要的是能在泡茶整个过程中展现出美感。所以茶碗的底座除了单纯的美观之外，还稳稳地支撑住了碗身，为使用过程服务。

想要使器物本身更美，比起直接赋予美，不如贯彻为他人他物服务的理念，美自然就会产生。我认为"馈赠"这个概念，可以适用于很多事物和人。努力工作的人们全神贯注的样子，毫无疑问是人类最帅、最美的样子。野生动物奔跑的美，千锤百炼的运动员泳姿的美，飞机在天空中翱翔的美，这种调动全部机能全力推动整体前进的样子就是美的。"一切的美都源于奉献之心"，每一个例子都印证了柳宗悦的这句话。因此，无论有生命的生物还是人类无意间制作的工艺品中都会产生美，这也就不稀奇了。即使生命会消亡，但也会将一切交付给新的生命。"馈赠"这种纯粹的行为，正是这一切秩序的起点。

（土井善晴　美食研究所代表）

日本各地民艺馆介绍

日本民艺馆

1936年10月24日开馆,柳宗悦担任首任馆长,1982年6月增建新馆。馆中共有约17000件藏品,以江户后期以来民众生活中使用的陶瓷、染织品、木漆器等工艺品为主,与民艺运动相关的个人作家的作品也有不少。藏品大多是柳宗悦的个人收藏。现在每年举办5次特别展,常设展则公开展出大约500件藏品。其中民艺馆每年举办一次"日本民艺馆展·新作工艺公募展",为新工艺品的普及付出努力。2006年,柳宗悦的故居(日本民艺馆西馆)改建完成。在本馆开放时,故居也会在每月第二、第三周的周三、周六开放参观。

仓敷民艺馆

1948年开馆,位于仓敷市传统建筑群保护地区(统称美观地区)内。首任馆长是外村吉之介。他在生于仓敷市的实业家大原总一郎的邀请下移居到了仓敷。民艺馆的建筑是由江户末期运河沿岸的米仓改建成的三栋土墙仓库。藏品来自日本、朝鲜半岛、中国和西方各地。无论新老,各种各样的民间工艺品被收藏在这里,有约1500件。民艺馆为了介绍民间工艺品之美,进行着纯粹的努力。

鸟取民艺美术馆

耳鼻喉科医生、民艺运动的支持者吉田璋也,在1948年4月将自己的收藏品放到一个小衣柜里展出,这就是这家民艺馆的起步。这之后,1950年9月,鸟取民艺美术馆正式开馆。另外,他开设了贩卖新作工艺品的鸟取"たくみ"(Takumi)工艺店(1932年开店)和利用当地食材与器皿的鸟取"たくみ"(Takumi)日料店(1962年开店)。这些店铺开在民艺美术馆隔壁,如今还在继续营业。民艺馆约有5000件藏品。该馆的特点是其中收藏的陶瓷器非常多,另外还收藏了附近其他地区的工艺品,还有以吉田璋也为首的民艺新作品制作团体"鸟取民艺协会"的作品,等等。

松本民艺馆

长野县松本市的"ちきりや（Chikiriya）工艺店"店主丸山太郎设立的私立松本民艺馆，于1962年开馆。此后在1983年，馆主将土地、建筑物和所藏资料全部赠予松本市政府，成为如今的市立博物馆分馆。馆内藏有陶瓷、染织品、木漆器、金属工艺品、石制品、玻璃制品等各种类别的工艺品。从朝鲜半岛的工艺品、台湾少数民族的制品，到长野县内的古陶瓷和松本市内的石拓，各种有特色的收藏都能在这里看到。以这些藏品为主，民艺馆每年会举办4次特展。

熊本国际民艺馆

1965年5月，外村吉之介在仓敷民艺馆开馆后，深切感受到在全国建立民艺运动社会教育点的必要性。他尤其关注西日本，并建立了熊本国际民艺馆。以推动对外交流和探寻藏品间的内在联系为目的，在馆名中加入"国际"二字。建筑物由冈山县造酒厂移动和增建而成。馆中藏品约3000件，多为日本和外国的陶瓷、染织品、木器、竹制品、玩具、玻璃制品等。2016年熊本地震时，建筑物和许多藏品受灾破损，为了彻底修复，民艺馆于2017年2月底前全面休馆，于2018年1月重新开馆。

富山市民艺馆

木工艺家安川庆一担任首任馆长，1965年6月富山市立民艺馆开馆。当时富山民艺协会的会长、原北陆银行行长中田勇吉将他在岐阜县神冈町的木质仓库移建并赠送给富山市，作为民艺馆的建筑。此后的1969年，民艺合掌馆[1]建立，1981年陶艺馆开馆，和民艺馆一同展示民艺品。富山民艺馆的藏品有大约1800件，比如安川庆一制作的棚子、炉子挂钩、北陆地区的筒描染和型纸等。陶瓷器有当地的越中濑户烧窑和小杉烧窑等600多件产品收藏在陶艺馆内。现在民艺馆附近还有民俗资料馆、考古资料馆、药资料馆、篁牛人[2]纪念美术馆、茶室元山庵土人形工房等，这一带在1979年被整体命名为富山市民俗民艺村。

日下部民艺馆

日下部家族曾作为幕府（代官所）的御用商人而繁盛 时。其旧毛被改建为民艺馆，于1966年5月开馆。日下部旧宅，在1875年被大火烧毁，1879年重建为二层木质房屋。主屋是高低落差悬殊的二层山形屋顶建筑，上下两层有一部分是贯通的，为桧木质建筑。作为明治民间建筑首次进入国家重要文化财产名录。藏品有大约800件，以飞騨地区为中心，坠子、涩草烧窑、飞騨春庆等木漆器等。另外，日下部家族不仅将宅子贡献出来作为民艺馆，还会在各个节庆时展出日下部家族祖传的女儿节人偶或武者人偶，在正月展出花饼等装饰。

爱媛民艺馆

在当时的日本民艺协会会长、实业家大原总一郎的呼吁下，各地方的同胞和企业纷纷响应，于1967年6月开设了东予民艺馆。建筑主体是由浦边镇太郎设计的土墙仓库样式。东予民艺馆在创立十周年之际改名为爱媛民艺馆。这里是四国地区的一个民艺运动中心，藏品以陶瓷为主，有约2000件，包括当地的伊予织和罐子釜。馆内正中央有一个上下贯通的天井，展示着冈村吉右卫门的型染大作"日本民艺地图"。

大阪日本民艺馆

在1970年大阪世博会上，以"生活的美"为主题召开了"万博日本民艺馆出展研讨会"，由日本生命保险公司负责秘书处，日本民艺馆负责展示和策划，合作参展。万博会结束后，该展馆在万博纪念公园内作为"大阪日本民艺馆"开放至今。藏品有约6000件，以个人作品为主，涉及各种类别，其中陶瓷占大多数。

出云民艺馆

对民艺运动的趣旨深有感触，山本茂生先生热心捐出善款。以此为开端，出云民艺协会和县内外多方支持者积极援助，仓敷民艺馆首任馆长外村吉之介也给予了许多建议，民艺馆终于在1974年建立。建筑物是由出云地区第一豪农山本家的米仓、木材库和宅邸大门改造而成的。馆中藏品约350件，以出云、石见等地山区出产的陶瓷、染织品、木器、金属工艺品为主，该馆分为举办特别展的本馆和展示地方工艺品的西馆两部分。

京都民艺资料馆

本馆于1981年，在京都民艺协会的有志之士的支持同和协作下开馆。陶艺家上田恒次提出将自己在滋贺县日野町的旧宅移建过来，建成了此民艺馆。藏品约1500件，以近畿文化圈的工艺品为主。由于京都作为纺织品的重要生产和流通地，在日本全国范围知名，所以染织类藏品众多。其中，丹波布和外国的染织品尤为丰富，该馆只在每个月的第三个周日开馆（不同时期开馆日可能有变动，请自行确认）。

丰田市民艺馆

1983 年 4 月开馆。在爱知县丰田市居民、名古屋民艺协会会长、丰田市名誉市民本多静雄的推动下，将日本民艺馆的旧展厅和馆长室解体后寄往丰田市。以此为契机建设了丰田市民艺馆，利用解体的部分建造了第一民艺馆，现在仍依稀可见当时的风貌，其余还有第二民艺馆、第三民艺馆、茶屋、猿投古窑本多纪念馆、平安时代的古窑、西洋馆等诸多设施。最近将本多静雄的故居改造为"丰田市民艺之森"，于 2016 年开放，用来举办演讲或者工作坊等活动。藏品有大约 12000 件，特别是以藏有 25 尊圆空佛[3]而知名。另外，日本民艺馆每年召开的"日本民艺馆展"中历代获奖作品，也有一部分收藏在这里。

多津卫民艺馆

教育家小林多津卫在深入教育活动的过程中受到白桦派[4]的影响，并与柳宗悦的民艺思想产生了共鸣。他还全力投身于和平运动。于 1995 年在长野县佐贺市开设了"和平与手工艺·小林多津卫民艺馆"。继承了小林多津卫的志向，普及民艺和渴望和平的活动还在不断继续，现在这里也定期举办这种企划展、民艺品展示销售会、音乐会等活动。该馆还开设了一个咖啡厅，开馆日是周一、五、六、日。12 月中旬到来年 3 月中旬是冬季休馆期。

民艺运动大致编年表

1925 年	12 月　柳宗悦、河井宽次郎、滨田庄司前往纪州的途中，将"民众的工艺"简化，创造了"民艺"这一新概念。
1926 年	4 月　柳宗悦、富本宪吉、河井宽次郎、滨田庄司联名发布《日本民艺美术馆设立宗旨》。
1927 年	1 月　中村精等人为中心，民艺运动于静冈县滨松地区兴起。
	3 月　京都上加茂民艺协会起步，青田五良和黑天辰秋加入。
	4 月　《大调和》杂志创刊，柳宗悦连载《工艺之道》引发共鸣，芹泽銈介、外村吉之介、相马贞三等人投入柳宗悦门下。
	6 月　在东京银座鸠居堂日本民艺美术馆主办了首个民艺品展"日本民艺品展览会"。
	11 月　新潟民艺美术协会创办
1928 年	3 月　东京上野举办的"纪念昭和天皇即位暨国产振兴博览会"上推出了民艺运动人士设计的展馆"民艺馆"。博览会结束后该展馆被移建到大阪山本为三郎的宅邸内，起名为"三国庄"。
1929 年	3 月　在京都大每会馆日本民艺美术馆主办了大规模展会"日本民艺品展览会"。由此开始制作民艺品带插图名录，编成了《日本民艺品图鉴》。
1931 年	1 月　创刊了《工艺》杂志。（1、2 号为青山二郎和石丸重治编辑。3—120 号为柳宗悦主编）。
	4 月　滨松高林兵卫宅邸内日本民艺美术馆开馆（1933 年 4 月闭馆）
	5 月　在东京京桥，首个民艺品店"水泽"开业（半年后停业）。
	10 月　京都鸟取的吉田璋也和岛根的太田直行等人举办了"山阴新作工艺展"（11 月亦于东京开展）
1932 年	1 月　在东京西银座，民艺品店"港屋"开业（约两年多后停业）。
	4 月　静冈民艺协会成立。
	5 月　岛根民艺协会成立。
	6 月　吉田璋也在鸟取开设了"たくみ"（Takumi）民艺店。
	7 月　鸟取民艺振兴会设立。
1933 年	4 月　京都大丸京都民艺同好会举办民艺收藏品展。
	7 月　安来民艺协会成立。

12 月　鸟取的"たくみ"（Takumi）民艺店在东京西新宿开设分店。

1934 年　3 月　东京上野松坂屋百货开展日本首个大规模民窑展"日本现代民窑展览会"

4 月　伯纳德·利奇十四年后首次访日，与柳宗悦、河井宽次郎、滨田庄司等人到各地寻访。

6 月　日本民艺协会成立，柳宗悦担任会长。协会事务所位于东京本所地区的浅野长量。

11 月　由日本民间工艺协会主办的"当代日本民间工艺展览"在东京高岛屋（1935 年 4 月在大阪的高岛屋）举行。

1935 年　5 月　大原孙三郎捐款 10 万日元，用于兴建民间博物馆。柳宗悦和他的同事立即成立了一个委员会，开始规划建立日本民间美术馆。

1936 年　10 月　开设了日本民艺馆，柳宗悦担任首任馆长。开幕展览是"当代艺术家工艺品展览"，其中展出了河井宽次郎、滨田庄司、富本宪吉、芹泽銈介、外村吉之介、川上澄生、栋方志功、柳悦孝等人的作品，以及来自鸟取以外各地的新作品。

1937 年　10 月　在东京银座鸠居堂举行了由民艺馆主办的"第一届秋季新作展览"。

1938 年　4 月　由日本民间美术协会主办的"当代韩国民艺品展"在东京的高岛屋举行，8 月在京都的高岛屋举行。

12 月　从年底开始的约一个多月的时间里，柳宗悦、河井宽次郎、滨田庄司访问了冲绳。这是柳宗悦第一次去冲绳。

1939 年　3 月　民艺协会成员第二次冲绳之行。为了一同在旅行过程中制作，柳宗悦夫妇、河井宽次郎、滨田庄司、芹泽銈介、田中俊雄、柳悦孝和冈村吉右卫门都参加了这次旅行。柳宗悦夫妇住了大约一个月，其他成员住了 3—6 个月。在各地进行陶器、染色和编织等工艺品的制作、教学和展示，收集了许多纺织品、染料、陶器、漆器等，并创立了日本民艺协会的官方刊物《月刊民艺》（式场隆三郎编辑）。

4 月　丹波民艺协会成立。

12 月　在东京高岛屋百货，日本民艺协会举办了"琉球新手工艺品展览会"，展出了该协会成员合作生产的作品。是年末，由日本民艺协会组织的"琉球旅游团"开始了第三次冲绳之旅。

1940 年　6 月　由日本民艺协会和雪国协会在东京日本桥三越百货共同举办"东北六府民间艺术展览"。

7 月　柳宗悦第四次赴冲绳旅行。

11 月　为了庆祝日本纪元 2600 年，日本民艺协会在日本民艺馆举行"琉球工艺文化展览"，并在东京三越百货举行"琉球景物摄影展"和"日本生活工艺品展览"。

1941 年　3 月　在日本民艺馆举行"日本当代民艺品展"。

1942 年　1 月　将杂志《月刊民艺》更名为《民艺》。制定了《日本民艺协会章程》，明确了该团体"以民艺运动为基础，以为简单、健康、具有民族性的生活文化创造做出贡献为目标"，决定采用设立地方支部的体制。

8 月　成立日本民艺协会青森支部。

11 月　成立了日本民艺协会岩手支部和日本民艺协会角馆支部。

1943 年	1 月	工艺方面的统管机构"大日本工艺会"成立, 允许日本民间工艺协会不解散, 直接加入。
	3 月	日本民艺协会静冈县支部成立。
	5 月	日本民艺协会栃木县支部成立。
1946 年	5 月	日本民艺协会松本分社和日本民艺协会富山支部成立。
	6 月	成立日本民艺协会冈山支部。
	10 月	将日本民艺协会的事务所搬到了驹场的民艺馆内。成立日本民艺协会京都支部。同年, 三宅忠一在函馆、小樽、札幌、岩见泽、旭川和纹别成立北海道民艺协会支部。
1947 年	12 月	于日本民艺馆召开"日本民艺协会第一届联合研讨会", 柳会长致开幕词。岩手、秋田、新潟、富山、栃木、埼玉、长野、静冈、京都、阪神、冈山、广岛、鸟取的 13 个支部做了报告, 北海道和青森没有参加。
1948 年	11 月	在京都相国寺本坊和大阪的三越大厦召开了"日本民艺协会第二届全国研讨会", 柳会长在相国寺进行题为《美的法门》的演讲。仓敷民艺馆开馆（首任馆长为外村吉之介）。成立广岛民艺协会。举行了四国民艺协会（丸龟）的创会筹备会议。
1949 年	5 月	时隔十五年, 日本民艺协会在东京上野松坂屋举行了主办了"第二届日本当代民窑展"。
	8 月	"鸟取民艺振兴会"改组为"鸟取民工艺协会", 并加入日本民艺协会。
	11 月	由日本民艺协会主办的"全国民艺展"在东京涩谷东横百货举行。
1950 年	5 月	在大阪堂岛开设日本工艺馆（1935 年移至难波）。
	9 月	鸟取民艺美术馆开馆（首任馆长为吉田璋也）。
1951 年	1 月	时隔两年半, 《工艺》发行了第 120 号, 是大津绘的特辑。《工艺》至此停刊。
	3 月	九州地区民艺协会成立干事会（后发展为各县级协会）。
	4 月	中部民间民艺协会举办建会仪式。日本民艺协会主办的"第一届琉球民艺展"在东京涩谷东横百货举行（之后一直举办到 1963 年, 共 9 次）。日本民艺馆的"日本民艺协会新作展"。沉寂了很久的新作展再次举办, 为现在的"日本民艺馆展"进行了先驱性尝试。
1953 年	11 月	在日本民艺馆举办"日本民艺协会展"。形式与现在的馆展大致相同, 呈现了很多新作品。同年秋, 京都民艺协会复会。
1954 年	1 月	在丸龟市公民馆, 四国民艺协会复会。
	5 月	东京民艺协会成立。于宇都宫、那须、日光举办"日本民艺协会第八届全国研讨会"。
	10 月	福岛民艺协会成立。
1955 年	1 月	重要非物质文化财产制度建立。滨田庄司和富本宪吉被指定为重要无形文化财产持有人（人间国宝）。
	10 月	"第三届鸟取民艺品协会新作展"在东京涩谷举行, 以纪念鸟取民艺品协会成立 25 周年。
1956 年	3 月	芹泽銈介被指定为"型染"的重要无形文化财产持有人（人间国宝）。
	10 月	在日本民艺馆举行了"丹波古陶特别展", 以纪念该馆成立 20 周年。名古屋民艺协会成立。

12 月　室兰民艺协会成立。

1957 年　4 月　长崎县民艺协会，神奈川县民艺协会成立（横滨民艺协会解散）。

9 月　福岛县民艺协会被批准。

10 月　东京民艺协会杂志《民艺》由日本民艺协会接管。10 月号开始由田中丰太郎编辑，砺波民艺协会成立。

11 月　柳宗悦获得"文化功劳者"表彰。

1958 年　8 月　北九州民艺协会被批准。

1959 年　8 月　上田民艺协会成立。

11 月　三宅忠一等人组成日本民艺团体。安倍荣四郎在岛根县八束村开设出云民艺和纸陈列馆。

1960 年　6 月　札幌民艺协会成立。

1961 年　4 月　飞驒民艺协会成立。

5 月 3 日　柳宗悦去世，享年 72 岁。滨田庄司被推举为日本民艺馆第二任馆长。

6 月　出云民艺协会被批准。

11 月　富本宪吉获得文化勋章。

1962 年　3 月　冲绳民艺协会，日田民艺协会成立。

11 月　建立日本民艺馆的理事长制度，大原总一郎就任理事长。"ちきりや"（Chikiriya）工艺品店店主丸山太郎在松本市山边温泉开设松本民艺馆。

1963 年　5 月　古河民艺协会成立。

1964 年　9 月　为纪念东京奥运会，在日本民艺馆举办"日本的民艺"特别展。

1965 年　2 月　熊本民艺协会成立。

5 月　熊本国际民艺馆建立（首任馆长为外村吉之介）。

6 月　富山市民艺馆建立（首任馆长为安川庆一）。

1966 年　3 月　东予民艺协会成立。

5 月　位于高山市的日下部家族旧宅改造，并建成日下部民艺馆。

11 月　在日本民艺馆举行"日本民艺馆成立 30 周年纪念展"。河井宽次郎于 18 日去世，享年 76 岁。

1967 年　4 月　熊本民艺协会复会。

6 月　在西条市建立东予民艺馆（1977 年改名为爱媛民艺馆）。

1968 年　3 月　安倍荣四郎被定为"日本手工和纸"人间国宝。

11 月　滨田庄司被授予文化勋章。

1969 年　10 月　山形县民艺协会被批准。

1970 年　3 月　在大阪世界博览会上开设了"日本民艺馆"展馆。该馆于世博会后捐赠给大阪，1972 年作为大阪日本民艺馆重新开放（首任馆长为滨田庄司）。

4 月　黑田辰秋被指定为"木工艺"人间国宝。

11 月　栋方志功被授予文化勋章。

1972 年	5 月	为纪念本土复还，日本民艺馆举办了"冲绳工艺品"特别展。
1973 年	1 月	秋田县民艺协会被批准。
	2 月	京都五条坂的河井故居作为河井宽次郎纪念馆对外开放。
1974 年	3 月	冲绳喜如嘉地区的芭蕉布保护协会，获得重要无形文化财产综合认定。该会代表平良敏子，于 2000 年 6 月被认定为人间国宝。
	9 月	栋方志功板画馆在镰仓开馆。
	11 月	出云市的出云民艺馆和奈良县安堵村的富本宪吉纪念馆开馆。
1975 年	4 月	日本民艺馆冲绳分馆建立（1992 年 4 月闭馆）。
	9 月 13 日	栋方志功去世，享年 72 岁。
	11 月	栋方志功纪念馆在青森市开馆。
1976 年	11 月	芹泽銈介受到"文化功劳者"的表彰。
1977 年	4 月	益子参考馆建立。
	12 月	日本民艺馆馆长滨田庄司辞任，推选柳宗理为继任者。
1978 年	1 月 5 日	滨田庄司去世，享年 83 岁。
1979 年	5 月 6 日	伯纳德·利奇去世，享年 92 岁。
1980 年	1 月	日本民艺馆、日本民艺协会合同会议上，决定出版《柳宗悦全集》，以纪念日本民艺馆设立 50 周年。全集包含著作篇 22 卷，图鉴篇 5 卷，由筑摩书房于 1980 年秋出版发行。
	3 月	鹿儿岛县民艺协会成立。
1981 年	4 月	京都民艺资料馆建立。
	5 月	砂川美术工艺馆建立。
	6 月	静冈市芹泽銈介美术馆建立。
	7 月	为纪念日本民艺馆设立 50 周年，出版《民艺大鉴》，全 5 卷。
	10 月	冲绳县立博物馆建立。
1982 年	6 月	日本民艺馆新馆竣工。
1983 年	2 月	长门民艺协会成立。
	4 月	丰田市民艺馆建立，由驹场的日本民艺馆改建前的大展厅和馆长室移建而成。
	5 月	小鹿田民艺协会被批准。
1984 年	4 月 5 日	芹泽銈介去世，享年 88 岁。
1985 年	4 月	金城次郎获得"琉球陶器"人间国宝称号。
1986 年	1 月	以日本民艺馆成立 50 周年纪念展"大津绘"（1 月—2 月）为开端，一年内接连举办了"日本的民艺"（3 月—5 月），"李朝的民艺"（5 月—7 月），"冲绳的民艺"（8 月—9 月），"柳宗悦和创作家们"（10 月—12 月）等特展。 在有乐町艺术论坛上举办"江户民艺展"，以纪念日本民艺馆成立 50 周年。
1988 年	10 月	在 5 个会场举办了"柳宗悦诞辰百年纪念特别展"，并制作了纪念图集（名古屋民艺协会出版）。
1989 年	4 月	益子参考馆和长门屋改建而成的"滨田庄司纪念馆"对外开放。

	5 月	仙台东北福祉大学内建立芹泽銈介美术工艺馆。
1990 年	6 月	福井民艺协会成立，11 月获批准。
1991 年	8 月	为纪念秋田县民艺协会创立 20 周年，在秋田市举办了"东北民艺展"和"第 20 届秋田县民艺展"。
1992 年	4 月	为纪念鸟取民艺美术馆建立 30 周年，发行了馆内藏品图鉴，并举办了鸟取民艺协会展。
1993 年	2 月	远州民艺协会成立。
	5 月	东京有乐町的阪急社区画廊举办"日本手工艺展"。
1994 年	1 月	为纪念已故的外村吉之介，仓敷民艺馆设立"仓敷民艺馆奖"。
1995 年	5 月	小鹿田烧窑技术保护协会，获得重要无形文化财产综合认定。
	8 月	北佐久郡望月町建立多津卫民艺馆。
1996 年	4 月	岛冈达三获得"民艺陶器（绳纹镶嵌）"人间国宝称号。京都府乙训郡大山崎町建立"朝日啤酒大山崎山庄美术馆"。
	6 月	为纪念秋田县民艺协会成立 25 周年，在秋田市举办了"全国工艺品公募展"。
	7 月	京都文化博物馆举办"现代日本手工艺展"。
1997 年	10 月	为纪念广岛县民艺协会成立 40 周年，在广岛市福屋百货，与日本民艺协会共同举办"第二届日本手工艺展"。为纪念宫城县民艺协会和仙台市博物馆设立 30 周年，举办"南之手工艺，北之手工艺——冲绳和东北"展。
1998 年	6 月	宫平初子获得"首里织物"人间国宝称号。
	9 月	日本民艺协会、爱媛民艺协会和爱媛新闻社共同在爱媛县松山市举办"第三届日本手工艺展"。
1999 年	3 月	日本民艺协会本馆及建筑附属墙壁，以及西馆的长屋门及附属墙壁，被列入国家有形文化财产名录。
2002 年	4 月	日本民艺馆平成大改建竣工。
2006 年	5 月	日本民艺馆柳宗悦故居修缮复原工程完成。面向社会开放。
	7 月	日本民艺馆馆长柳宗理辞任（改任名誉馆长），选拔小林阳太郎为继任者。
2007 年	6 月	山梨民艺协会成立。
2010 年	6 月	富山县南砺市城端别院举行柳宗悦逝世 50 周年纪念活动。
	12 月 25 日	柳宗理去世，享年 96 岁。
2012 年	7 月	日本民艺馆馆长小林阳太郎辞任，选拔深泽直人为继任者。
2013 年	6 月	越前民艺协会成立。
2017 年	8 月	以日本桥高岛屋为起点，"民艺的日本：柳宗悦与《日本手工艺》之旅"系列展开幕。

注 释

第一章　柳宗悦其人

[1] 河井宽次郎（1890—1966），日本近代陶艺巨匠，柳宗悦的挚友，日本民艺运动的发起人之一。专门研习
传统制瓷工艺和民间制陶工艺。

[2] 李朝时代，即"李氏朝鲜时代"，一般指 14 世纪—20 世纪初，朝鲜半岛在李氏王朝统治下的时期。

[3] 滨田庄司（1894—1978），日本近代著名陶艺家，柳宗悦的挚友，日本民艺运动的发起人之一。继柳宗悦
先生之后任日本民艺馆馆长、日本民艺协会会长。

[4] 伯纳德·利奇（Bernard Leach, 1887—1979），英国陶艺家，曾多次到访日本，考察并指导民间陶艺匠人制陶，
他是柳宗悦先生的密友，也是日本民艺运动的支持者。

[5] 芹泽銈介（1895—1984），日本印染工艺大师，民艺运动重要参与者之一。日本国宝级工艺"型染"的传人。
专注于冲绳红型的研究，并采用多种材料进行印染艺术探索，取得了很大成功。

[6] 栋方志功（1907—1975），日本著名版画家。擅长根据木板生长的纹理进行创作。

[7] 刷毛目，在陶器上用毛刷涂刷白色化妆土，使陶器表面形成毛刷纹，此外不施以任何镶嵌或绘画装饰，并
且在上面罩以透明釉。是朝鲜李朝时代早、中期陶器的一种装饰手法。

[8] 织（ikat），纺织技法的一种。用预先染好颜色的经线和纬线织出划分，其特点是纹样较为朦胧。

[9] 纸捻，日文为"纸縒"，一种工艺技法，是将非常结实的纸切成条再捻成细绳，并加工成工艺品。

[10] "心偈"，"偈"为佛教用语，是"歌颂、赞美"之意。柳宗悦将描写自己心境的短句编写为单行本《心偈》，
包括：讲述对佛法理解的"佛偈"、品茶赏茶之道的"茶偈"和描述自然法则的"法偈"等。

[11] 折染，一种染色技法，将和纸折成特定形状，再浸泡到染色剂里染色。

[12] 红型，"红"是指其色调，"型"则指各种各样的纹样，是日本冲绳的传统染色技法之一。将型纸用浆糊
固定在面料上，通过漏印染绘出丰富多彩的纹样的工艺。据研究推测，红型起源于约 13 世纪，是古代
琉球王朝的贵族服饰。

[13] 威廉·布莱克（1757—1827），英国浪漫主义诗人。

[14] 寿岳文章（1900—1992），日本民艺运动家，从事和纸和文献学研究。与柳宗悦于京都帝国大学相识。

[15] 木喰上人（1718—1810），又称木喰五行上人、木喰明满上人，日本江户后期佛像雕刻家。

[16] 包背装帧法，指书页不装订在一起，而是用封面纸裹起来粘接在一起。

[17] 黑田辰秋（1904—1982），日本漆艺家、木器工艺家，曾为皇居新宫殿制作拭漆木质家具，被日本政府
授予"木工艺"的重要文化遗产传承人称号。

[18] 因幡国，日本古代的令制国之一，位于今鸟取县东部。

[19] 白莲花，在日语中又称"妙好花"，用来赞美心灵纯净的修佛之人。

第二章 《日本手工艺》之旅

[1] "健康之美"是柳宗悦的美学理念之一。"健康"指自然需要的最淳朴、最正当的状态，"健康之美"包括器物造型单纯质朴等特点。柳宗悦在《日本手工艺》一书中对此有详细的阐释。

[2] 岩代，日本古代国名，在今福岛县中西部，1868 年古代陆奥国分裂后成立。桧枝岐村，古岩代国的村庄，今位于福岛县会津地区西南部。

[3] 片口，一种阔口、带嘴、无把手的日本酒器，又称"公道杯"。

[4] 羽后，日本古代国名，范围包括今秋田县和山形县北部。

[5] 楢冈，羽后地区的村庄，当时是只有一口窑的小规模家庭式作坊。

[6] 丰前，日本古代国名，今日本福冈县东部和大分县北部。丰后，日本古代国名，即今日本大分县中部、南部。

[7] 日本各国，指日本古代的诸多小国。

[8] 岩七厘，一种四方形的罐子，是软石材料经过焙烧，再刷上白色和黑色的灰泥做成。"七厘"据说是"用七厘钱的炭烧一次"的意思。

[9] 春庆漆器，一种日本漆器，采用红褐色或黄褐色的、透明度较高的"透漆"涂在木材表面制成，可以透过漆料看到木材本身的美。

[10] 刺子织，一种纺织工艺，指在平织的底上用同色或异色的纵、横线织出类似浮雕的纹样的织物。足袋，日语里指分趾的袜子，用来搭配木屐穿的袜子。

[11] "绀"，原指深蓝色，"绀屋"在日语中泛指印染作坊。常盘绀型染，是宫城县流传的型染工艺中的一种。

[12] 饴釉，因釉色似糖色（黄褐色）而得名，材料中加入了一定量的铁。

[13] 馆之下，位于相马中村城西北部，现相马市中村字本町。

[14] 下野，日本古代国名，现为日本栃木县全域。

[15] 日本江户时代末期，一般指黑船事件发生的 1853 年到戊辰战争结束的 1869 年。

[16] 信乐，位于日本滋贺县南部甲贺郡，当地出产陶瓷器和高级茶等。信乐陶瓷历史起源很早，相传始于奈良时期（710—784），室町时代随着茶道的流行而闻名。

[17] 皆川增（皆川マス，1874—1960），工艺品画师。她十岁时被栃木县益子町画师的皆川传次郎收养，开始学习在土瓶上绘制山水，其简洁而精致的作品受到柳宗悦和滨田庄司的赞赏和喜爱

[18] 黄八丈，产自位于东京南方的八丈岛，是以黄色为基底、以褐色和黑色方格纹装饰的织物。

[19] 柿涩，将未成熟的柿子压碎榨汁并发酵而获得的一种提取物，赤褐色的半透明液体，可用于防腐。涂在纸张上干燥后，纸张会变得坚韧并具有防水性。柿涩是制作和伞和扇子等纸工艺品的材料之一。

[20] 烧缔，一种制陶技法，即不上釉的高温烧制，烧的时间比上釉的陶器要长。

[21] 自然釉，以燃木的灰烬粘附在燃烧中的容器上，使其自然上釉。

[22] 防染，一种染色技巧。在布料上提前涂上胶（浆糊）等以防止染剂渗入，而对另一部分进行染色以显示图案的方法。

[23] 飞刨，一种装饰技法，在辘轳快速转动下，用有弹力的特殊金属工具在器物上过产生弹跳波浪线纹样。

[24] 洗骨葬，又称拾骨葬，一种东亚和东南亚地区的丧葬习俗。死者土葬后，经过一段时间将遗骨取出，洗净骨头并二次埋葬。在冲绳地区，当地人认为洗骨葬可以洗清污秽。

[25] 人间国宝，是指由日本文部科学大臣根据日本《文化财产保护法》第 71 条第 2 款认证为"非物质文化遗产"的持有人或传承人。

[26] 金城次郎（1912—2004），陶艺家，生于冲绳那霸市，日本非物质文化遗产"琉球陶器"技艺传承人，也是冲绳首位"人间国宝"。

第三章 民艺之美的精华

[1] 种子岛，九州鹿儿岛县的一坐离岛。

[2] 近世，一种大致的历史时代划分方式。在日本多指安土桃山时代和江户时代，大约指1586—1869年。亦有其他不同说法。

[3] 日本三大美祭，指京都祇园祭、高山祭和秩父夜祭。

[4] 友禅，指在和服上染色的技术或其制品的通称。最著名的就是京都的京友禅与金泽的加贺友禅。

[5] 贝合，一种出现于平安时代、流行于江户时代上层贵族中的游戏。贝合是用成对的文蛤制成的，在贝壳内侧使用金银以及各色颜料来绘制。规则是将两个相同的贝壳合成一对，类似于今天的连连看，是一种记忆比拼游戏。

[6] 北前船是指日本北部往来的商船，主要在江户时代至明治时代的日本海上运输中使用。这种商船不是只靠存放和运输货物盈利，而是船主购买商品，并转卖货物而获利。

[7] 町人文化，指江户时期城市工商业者的代表文化。

[8] 墨斗，又称线墨，以圆斗状的墨仓贮墨，线绳由一端穿过墨穴染色，已染色绳线末端为一个小木钩。为木工用以弹线的工具，在泥、石、瓦等行业中为不可或缺之工具。

[9] 绘马，在日本神社、寺院里供信徒书写心愿时用的一种奉纳物，一般用木板制成，呈五角形。

[10] 大黑天，日本的财神和战神，手持小槌，背负装着七宝的袋子。小槌，日本神话中的宝物之一，传说中摇动它就能冒出各种各样的东西，是财富的象征。

[11] 弁庆（1155—1189），一般指武藏坊弁庆，他是平安时代末期的僧兵、源义经的家臣。他的经历常被当做日本神话、传奇、小说等的素材，在民间艺术作品中也常出现，是传统武士道精神的代表人物。

[12] 女儿节，又叫人偶节，是每年和历3月3日，有女儿的人家会搭设坛架、陈列人偶，祈祷女儿们茁壮成长。

[13] 大津绘，是江户时代初期以来滋贺县大津市的特色民俗画，从神佛到人物和动物，题材涉猎甚广，常作为东海道旅行纪念品和护身符。

[14] 德川时期，指1603年起德川家族开始执政后的时期，统治时间长达265年。

[15] 柳宗悦，《日本手工艺》，讲谈社学术文库，2015（1948），第4页。

[16] 柳宗悦，《何谓民艺》，讲谈社学术文库，2006（1941），第21页。

[17] 柳宗悦，《关于此展览会的特色》，《柳宗悦全集·第八卷》，筑摩书房，1980（1929），第346页。

[18] 柳宗悦，《民艺与东北：关于东北民艺展的演讲摘要》，《柳宗悦全集·第九卷》，筑摩书房，1980（1939），第545—548页。

[19] 柳宗理在《民艺》380—408号（1984—1986）连载的《新工艺》以及409—428号（1987—1988）连载的《活着的工艺》等文章中，试图探索机器产品中的现代民艺。这些连载也收录在《柳宗理文选》（平凡社，2003）中。

[20] 见《日本手工艺》，第12页。

[21] 三宝台，又称"三方"，由长方体的架子上放一个托盘构成，架子的三面有洞。日本的正月迎新年时，用来摆放镜饼。镜饼是糯米制成的白色圆形饼状食物，传统中是供奉给神的食物。在正月等重大节日时，会摆放装饰精美的镜饼来祈福。

[22] "重箱"，多层便当盒，一般是两重到五重，在新年、赏花等节庆或活动时候装料理的容器，多为四角形或六角形。

[23] 北大路鲁山人（1883—1959），日本艺术家、雕刻家、美食家。

[24] "馈赠"（日语：与赠）是指不求回报的"给予"，有所求的"给予"叫"赠予"（日语：赠与），这两个

概念并不相同。"与赠"概念是由清水博博士提出的。清水博，东京大学名誉教授，NPO"场之研究所"法人代表、药学博士，主要从事生命科学、生命关系学、生命与"场"的研究。

日本各地民艺馆介绍

[1] 合掌馆，一种日本建筑类型，屋顶为三角形，犹如双手合掌，故得名。

[2] 篁牛人（1901—1984），昭和时代画家，作品多以日本和中国的故事与传说为主题，注重展现高尚的精神世界。

[3] 圆空佛，指江户时代的雕刻大师圆空的佛像作品。圆空游历全国，于所经之处立木取材，虔诚雕刻佛像，为民众祈福。据说他一生共雕刻佛像约 12 万尊（留存至今的约 5000 尊），以粗犷质朴的刀法与包含慈悲的笑颜为特点。

[4] 白桦派是日本现代文学中的重要流派之一，以创刊于 1910 年的文艺刊物《白桦》为中心的作家与美术家形成。该流派主张新理想主义为文艺思想的主流。该派的作家主要有武者小路实笃、有岛武郎、有岛生马、志贺直哉、木下利玄、长与善郎等人。受白桦派的影响的日本名人有剧作家仓田百三、诗人千家元等。

致谢

本书在编辑的过程中，我们得到了相关人员和各相关机构的不吝指导和协助，在这里列出大名，以表示深深的感谢：

出云民艺馆

爱媛民艺馆

大阪日本民艺馆

河井敏孝

京都民艺资料馆

日下部民艺馆

熊本国际民艺馆

仓敷民艺馆

黑田悟一

黑田佐织

芹泽惠子

多津卫民艺馆

鸟取民艺美术馆

富山市陶艺馆

富山市民艺馆

丰田市民艺馆

滨田友绪

松本民艺馆

栋方良

The Leach Pottery

（以五十音排序）

监修 / 解说 日本民艺馆

摄影　杉野孝典、笹谷辽平

协助 NHK

封面图　五色盘（图片 No.129）　封底图　扫帚（图片 No.85）

内封封面图 扇形纹纸板（图片 No.59）　内封封底图　唐草纹纸板（图片 No.60）